U0009975

看電影的慾望

張亦絢 著

好評推薦

張亦絢以親暱如密友的語氣，分享高知識濃度的深刻影評，她筆觸所及的每一部片都讓人迫不及待地想看，而且是一看再看，她彷彿是在邀請我們透過閱讀，跨時空地與她展開有關性別、作者、美學，與電影慾力的無窮對話。

——國立東華大學英美語文學系副教授　王君琦

天啊，這個人怎麼可以看電影看得那麼幸福呢？張亦絢對電影是真愛，這點毫無疑問。而那愛裡有一種活蹦亂跳的脾氣，她愛電影、愛觀眾、愛導演，甚至愛「愛電影的人」，時常連那背後的國家和歷史也一起愛了——是了。她愛的是電影裡面和外頭的所有生命。我喜歡她的愛；喜歡她談電影的豐盛眼光，更有身為創作者的執著與細緻體貼之心；更喜歡她總嚷嚷著大家

怎麼可以不看呢——於是就跟著去搶票了（如《怒祭戰友魂》）若她是幸福
也瘋狂的影迷，我則是影迷的小影迷了。最後，會因為怕看不到一部電影而
急著大哭的人，是世界上最可愛的一類人。

——小說家　神小風

挪威哲學家拉斯·史文德森的意見：「活動過多也可能導致經驗匱乏。」
容我強作解人地引申解釋：在此看似人人都可發聲的年代，評論反而愈來愈稀
缺了。往往，「看電影的慾望」被滿足之後，看別人怎麼看電影的慾望卻無法
被滿足。好的評論，有賴厚實累積的閱聽經驗，細膩史觀的兼備，見微知著的
能力；再苛求一些的話，精準且能優美的文字，則使閱讀評論成為享受——這
些，恰好都是張亦絢的擅場。然而，書中有幾篇卻把我讀哭了。不是我愛哭，
我一向知道，屬於亦絢最珍貴的，不僅僅是她的聰穎，天才，自律（以上三項
可進行混搭），還包括她別無分號的可愛與一顆別無分號的柔軟的心。

——詩人　孫梓評

是手術刀的精準，剖開了每部電影的整副軀體，橫的縱的交錯的肌理、內臟隱藏的病兆、連接骨骼的筋膜、血管裡源自的血脈，皆一一畢現。在張亦絢筆下，從短短數十分鐘，乃至數小時擷取的每一片段電影影像，都宛如被「深刻的特寫」，歷史的、文化的、性別的、家國政治的，在彷彿幻影裡剝露了血淋淋的真實。

——瑯嬛書屋店長　張之維

看電影其實和談戀愛一樣，一個心念電轉就該去了。「十年後你會後悔那晚沒有跳上我摩托車後座」。後來電影的故事總是取代看電影的故事，就像「愛應該是什麼」取代「我在愛什麼」，那就是失戀的發生，也是一篇篇爛影評的誕生。但有了《看電影的慾望》，我相信張亦絢會是很棒的戀人，也是看電影時你會忍不住偷看她側臉的人。所有「事情是這樣結束的」，在他筆下成為「愛的發生學」，嗅出危險的味道，有時一本正經，時不亂神經，既有漂亮的制高點，又能殺出偏斜的切入點，保留電影的「本事」，偏又顯

出自己本事。所以，看別人談電影，最好看是進去。跟著被拉進去。看張亦絢談電影，還要提防出來，你會覺得他隨時會從黑暗中竄出。那時你的心跟著跳，在張亦絢看電影的慾望前，分不出是想看電影，還是想趕赴一場電影般去轟轟烈烈談個戀愛。

——作家　陳栢青

張亦絢此書既展現了留法學電影的專業性，又呈現出小說家寫影評的文學性；視角相當獨特，論述的筆調也很有個性，可說是開啟了另一種影評書寫的風格。我不擔心少了一位優秀的小說家，卻更欣喜多了一位有見地的影評家。

——影評人　686詹正德

（依姓氏筆畫排序）

目次

輯二　影評事

〈寫在前面〉

看電影的慾望

我是趕上太陽系 MTV [1] 末期（1987-1991）的一代。當太陽系最興盛時，我仍處於在大學聯考壓力的高中生階段。等到聯考完，覺得可以豁出去大看特看電影的時候，已是太陽系被迫歇業的前後。那幾年，我翻來覆去想著「所有學長姐熟悉的經典名片，我全來不及恭逢其盛，我真是個沒有電影文化的一代可憐人」──有種痛苦，讓我覺得我當定了一無所有的文化乞丐。雖說如此，很多年後，有次在「斯洛伐克　慢慢幹」的臉書上，看到斯

1　太陽系 MTV 是台北最早的影碟中心之一。總經理吳文中接著創辦了台灣電影史上，令人津津樂道的《影響電影雜誌》。

洛伐克影展的消息，提到台灣對斯洛伐克電影不熟，邀請大家去看斯洛伐克電影，我興致很大地點開片單來看。不覺「哇！」了一聲：《瀟灑上枝頭》！我高中時就看過的電影！──但那不是在太陽系，而是高中時的金馬影展。

當時果斷地翹了課，看了十部片。還記得有時模擬考之後，甚至等不到第二天，考完就揹著書包去ＭＴＶ。溫德斯的《慾望之翼》看到睡著，連日考試太過疲倦了，眼皮要垂下來之際，還不忘困惑：天使是男人嗎？天使的性別……。就睡著了。

第一年在歐洲，想到我連一部高達都沒看過，楚浮只看過《日以作夜》，真覺得從哪裡會出現某一人，直接呼我一掌。因為前面有十年渴望看電影而不可得的積壓，一下子地，幾乎直奔電影院。有時四部片四部地看，只為了追上我心中曾經存在，前輩們擁有的黃金歲月。

進入電影系的第一堂影評寫作課，考題是《威尼斯之死》。上課方式是放兩遍老師的選段，然後當場就寫。之後一個個輪流站起來，唸自己的稿。想到要與其他法國同學相較，說都不怯懦，絕不是真的。後來我回台灣，有

次碰到李幼鸚鵡鵪鶉，我跟他說，當時我除了自己看片的心得，還把從他書中讀過的資訊，揉和了進去寫。法國老師聽完後，甚至還說：「這個部份，我從來都不知道。」真是光采。台灣的國力……就算我本人不怎樣，有的是肩膀可踩，看來還是可以勇往直前。

很快影評寫作課裡的同學就一一陣亡，不來了。我堅持到最後，應該是因為開頭開得不錯。──雖然我在看電影一事上，大大落後我的前輩們，但幸而我早有「望梅止渴」的好習慣，就算沒看到電影，也靠讀電影書，腦中有個裝了電影掌故的文字儲藏室。荷索沒看過是吧，但他吃鞋子的事，深印腦中；要說高達嘛，有回聊天一半，我順口說出，就是說啊，他是某某星座嘛──就連這等事都可以蓄勢待發……。讓大家笑成一團。──如果因此就說我是高達專家，當然是錯的，然而，電影就是除了藝術的歡愉之外，它也是最世俗與生活的：逗我們笑、惹我們哭、給我們第一次性經驗時的勇氣、教我們無話可說時的其他出路……。總之，幸福乃是一種瘋狂。這種瘋狂，我從其他人那裡染上，也從來不打算痊癒……。

我始終堅持，看電影是一種慾望的活動。這種慾望是珍貴的──「看電影的慾望」這六個字，說的是三件事。首先，可以說是看每部電影文本，如何作為一種慾望的表現存在；其次，《看電影的慾望》也說怎樣激發去看電影的慾望。影評一事，固然有評論的任務，但它的另一面向，也想和人們的社會或是歷史慾望對話。如果我們沒有對自己的愛、對人世與生命的想像力，以及某些基本的慾望文化基礎，我們不太可能，走進電影院。論一部電影的慾望，總是比談影片，更廣泛也更複雜一些，它總是隱藏著，某種對變化的信仰。人不見得會因為看電影而變得更好，也不能保證世界可以只靠著電影而改善，然而，在電影院裡，存在著變化的契機，我們盡可能地面對慾望，包括它的危險、不穩定、未知、甚至黑暗──。

此外，「看電影的慾望」還有第三個面向，牽涉到我個人的奇怪經驗。

我在讀書時候，有個教電影的老師，學期一半就去世了。這個老師，因為他對性別與階級出奇誠懇的態度，廣受學生的愛戴──其中也包括我在內。但因為課程只有一半，他想傳授的東西，不少還停留在懸而未決的狀態中。

但我記得，他個人對某件事非常感興趣，他希望我們可以提供他，任何我們讀得到的文學作品中，其中出現人們去看電影的描述與資料。他究竟想想藉此研究出什麼樣的東西呢？我一直很好奇。如果我還可以給他的研究加上華語圈或台灣文學中的敘述，豈不更加有趣。然而我還沒有開始尋覓文字，他就離開我們了。後來我因為另一堂課的原因，讀過一些維果[2] 學院（Institut Jean-Vigo）的出版品，若干文章研究了早年人們上電影院的方式與習慣，令我大開眼界。三澤真美惠的電影專書中，開闢了〈記憶中的電影〉一章，也讓我們看到以觀眾為中心的電影記憶：雖然也有觀眾記得若干影片的內容，但整個看上去，在記憶中留下更深印象的，卻是各式各樣，當時的快樂冒險心情——影片本身似乎沒那麼重要，而是沿著電影這個中心，擴散出去，瑣瑣碎碎建立起來的體驗。我對這個部份相當有共鳴——比如說，去看電影

2 Jean Vigo(1905-1934)，法國設有尚·維果獎，表揚具備獨立精神的電影。尚·維果的代表作為《亞特蘭大號》與《操行零分》。維果對電影史產生鉅大的影響，《操行零分》還一度為法國多年禁片。

《一個菲律賓家庭的演化》，片長近乎十小時，雖然影片非常可述，一時之間卻也沒有精神記下。但是看電影當天，在與陌生觀眾交談時，竟然得知，有人糊塗到弄錯片長，卻又愛看電影到不忍放棄，中途離席來了場單車折返跑──這不只給了我們一個事前計算好片長、做好算術的寶貴教訓，也讓我們知道，菲律賓導演迪亞滋（Diaz）的片子，曾以什麼樣的強度、戲劇性地（我指得是 Ubike 的部份）吸引著他的觀眾──即使我沒有氣力評論電影，如此有趣的插曲，不記一下，怎能甘心？

老師過世後，我很少再想起他，早逝的他，來不及看到他殷殷囑託我們與他分享的文字，在寫下自己看電影的旁支末節時，我也並沒有特別想到他的課，但在整理稿件時，我才猛然想起，這是受到他的影響。大概也有我將失去一個愛電影的人的悲傷，無形轉化成書寫──一種幾乎是不自覺的致意與懷念。

這本書的〈輯二：影評事〉，收錄了中規中矩的影評，是我看電影後，覺得影片特別有價值，當時又抽得出空，於是正式且鄭重地分析了其中的電

影藝術，下筆時，會做非常多的考量，盡可能只談最重要的部份，為了保持清晰，也不會夾雜過於個人的心情。〈輯一：內心戲〉就是另一種東西了，比較接近我前面所說的瘋狂，且它也回應「看電影的慾望」中，若干較為私密的心緒，帶有更多「有話就說」的直接——重讀時，偶爾會猶豫是否該拿掉某些可以更加修飾的東西。然而我想了想，如此就失去以手記日記形式備忘的意義了——在它的非正式性中，某些不經控制的真情流露，讓我現在覺得害羞；某些任意遨遊，留下如今連我本人都吃驚的靈感；如果某些直言令你／妳感到冒犯，某些不顧體面令你／妳含笑——在此都先請包涵。如果有人能夠因為這些文字與電影，而在未來某一刻鐘，更加惜取自己生而為人的慾望，如同過去的電影與電影文字，造就一個也幸福也瘋狂的影迷如我，我就再高興不過了。

「為不能遠行去海邊的人就地建造一座噴水池」——這是莎比恩精密占星術中的一個象徵。據說，它代表了製造連繫與充實靈魂生活的心意，而這，或多或少，正是這本書的心意。

輯一

內心戲

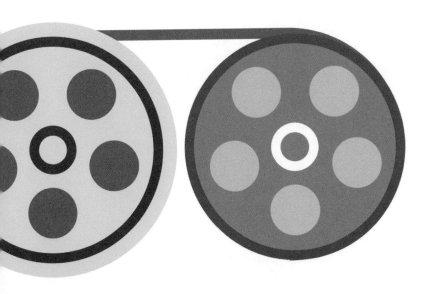

01―與迪亞滋共度十小時又四十分鐘

2018／5／15

萬萬沒想到迪亞滋的《一個菲律賓家庭的演化》那麼好看！本想總是不錯的，但真是出乎我意料地值得看！終於打破我過去在電影院八、九小時的紀錄，十小時多的電影……。出來後碰到一個不認識的女生跟我說，她算術算錯了，還以為有時間跟朋友去晚餐順便拿東西給朋友，後來發現算錯，就離開戲院狂騎單車交了東西再狂騎回來看其餘的，我笑道：「捨不得不看吧！」十小時多過後，看到作者最後一句話提及尚‧維果，我整個人都要從椅子上蹦出去，維果！難怪了！真真是不辱維果之名！這確實是維果之外，我看過最維果的電影。

雖然作者應該不在場，大家還拍手呢。這場很早票就賣光了，現場應該

是九成滿左右，臨時有事或是臨時失去勇氣都是可能的。我對自己沒有很嚴格，中間還是有去上洗手間和吸收一點陽光，「冷氣本來並不會太冷，問題是坐久了，還是覺得身體蓄滿了寒氣。」不認識的女生說：沒錯，我後來還有請工作人員把冷氣降一點。事實上十一小時不吃東西不上洗手間並不是太嚴苛的考驗（可以帶輕食進場也可以出來上洗手間），只是我擔心最近身體不是特別強健，所以還是帶了果汁啦三明治等不時補充養份，我隔壁的隔壁感覺是某種資深影人，都沒有動呢。我則無法始終端坐，當戲院椅子是家裡沙發一樣，一會這樣趴一會這樣側躺——電影實在太棒了。不過這次看電影我也有個心得，頂好還是兩人一組，這樣輪流上洗手間，還可以把對方沒看到的部份補述一下，雖然從那裡看都都未必會接得很困難，但是漏掉的段落也許很有意思，輪流上洗手間這個策略，我覺得是不錯的。不認識的女生現在有點瘋狂地想要了解這個導演，真是有趣。

巴卡尼娜的片看了兩場，每一部都很喜歡，最喜歡〈盧比克斯之路〉。

02｜聽原一男映後座談有感

2018／5／11

首先要說，原一男的《日本國 VS.泉南石綿村》還是非常了不起，今天星期五還有他的《怒祭戰友魂》，錯過就太可惜了。

《日本國 VS.泉南石綿村》我留下來聽了映後座談，有不少值得延伸的東西。其中一個就是關於訴訟與抗爭（廣義的社會運動）的緊張關係。座談時間有限，發言雙方也許未必將話說得非常完整，因此我也不是完全針對發言，只趁著印象還鮮明，略記幾個我會後思考到的問題。

原一男的影片讓我相當注意的一點，就是將百分之九十的重點都放在受害者身上，不能說訴訟部份完全不存在，因為如果看得仔細，日本政府是在訴訟上輸到不能再輸了，才道歉，之前長時間不放棄上訴（對抗公害受害

者），可以說極盡殘忍，若不是法院再三做出國家敗訴的判決，政府可以說是不到最後關頭，絕不負起責任。

這中間律師團也不是穩操勝算，其中一次敗訴，幾個律師甚至落淚。原一男的選擇有他的立場，他確實是能夠站在最弱小與最痛苦的一方，其中有一段所謂一鏡到底，我因為不是看DVD，若看DVD就會抄下時間碼，做出類似「史上最厲害多少分鐘的一鏡到底」之類的紀錄，這個一鏡到底沒什麼攝影技術上的花槍，完全就是其中一個受訪者從頭講到尾，講了相當長的時間，這部份了不起是她可以對著攝影機一氣說那麼長的話（她且不是律師，是受害者的家屬），而那甚至是她不可能對其他同樣參與運動的人說的，未嘗沒有私密與困難度的話語，原一男除了一兩句話，沒有更大介入，但那絕對是一個不得了的心理支持，可以令說話者信任原一男在攝影機這頭會傾聽，並讓她說下去。從這個鏡頭，就可以看出原一男在成敗之前，更優先的考慮是個人感情的真實性。所以對於律師團在整個運動中的角色與詮釋權的相對邊緣化，我並不認為一定是電影的缺點。但它還是帶來一些問題。

簡單來說，律師團被認為是體制內的抗爭，是再怎麼說也是一種妥協與不夠真誠的人類（雖然原一男也說他們對待受害者非常親切溫柔）──律師希望受害者在訴訟過程中保持理性與冷靜，綽號叫「憤怒的某某」的衝組，想要去衝某行政單位時，因為律師開口要求其他人不要追隨，導致衝組只剩一人而無法成事。在觀眾的反應裡可以感覺到，有一種「衝組代表明明最用心用力，律師團打壞了某種人民全勝利的可能景象」的「不是滋味」。

這部份原一男拍到律師之一先前一直不說話，但凝重的臉。之後另一名律師出面乾脆地說出勸導，先前凝重的臉之一律師（附帶一提，他長得有點像小野，所以臉還算好記），才對留下的人說了些打氣的話，謂一定會在法庭上痛宰對方之類。這個部份其實有點有趣，依我之見，律師沒必要說這些話，元氣留著到法庭更重要，但對一般人或受害者，甚至原一男吧，律師能做這種搏感情的工作，但公關太多，寫訴狀或出庭時，有時就有疲態，反而令人覺得難以信賴。律師被簡化成只是會玩法律遊戲，這也是很危險的想表現出這一面，也許才能安心。但在我的實際經驗裡，我觀察過某些律師是

法。原一男的想法表面看應該是比較「藝術家」的，可能偏向想衝就衝，這才是真性情，但在片中我們也會看到律師也不是一味溫和，他們選擇在政府敗訴確定之後，才對行政主管單位強硬起來——我認為從原一男剪片的邏輯來看，他未必不知律師做法有其層次，但他在個人表述上淡化律師的作用，頗堪玩味。

誠然，所謂「法律是國家資產階級壓迫的工具」這一老馬克斯式的說法，我們未必完全質疑其政治分析力道，但是難道是寄望著打訴訟敗到一塌塗地，讓大家絕望到去流血革命嗎？我相信是有某些老左派真的會告訴你這一類想法，但不明確說出這想法，而操縱事態朝這方面發展，沒有問題嗎？原一男或某些運動者，未必有到這個地步，但這種夢想可能還到處存在，因此有必要想清楚這個問題。

絕不是說法律路線就是最好的路線，這永遠有策略辯論的空間。法律路線在許多社會運動內部造成的法律人支配（運動）性格，在美國的同婚運動中，也常是造成運動分裂的原因。這方面隨便一找就會看到不少文章。簡單

地說，經常是譴責由法律人主導，剝奪了其他類型運動參與者的主體性與能動性（同時也造成了資源分配的不均），這個現象必定存在，但是這意謂著想完全棄用法律，或是想把法律或律師團視為陪襯與配角，顛倒主導與附屬的關係嗎？除了顛倒或抵制，一定沒有其他可能嗎？我覺得這裡每個部份都是可以拿出來討論與檢討的。最糟的是，將每一方都簡化為較不重要，然後大家一面抱著各自互不相讓的幻想，一面行動或是不行動。

03—嚴肅的變態與變態的嚴肅——小記《聖鹿之死》

2018/1/19

今天來推電影。

《聖鹿之死》：台北只剩下兩廳，所以是最後關頭之佛心提醒。這是近年來看到最變態的電影，我嚇到頭痛，撐了很久總算沒吃普拿疼；可以說是「頭痛欲裂也推薦」。劇本、導演與演員都無懈可擊，但是心臟太弱的人真的不太建議，想看傳統驚悚片與恐怖片的觀眾，也許就算了——除非你是想鑽研。這是大島渚的禁忌深度、大法師的身體調度、外加布紐爾的反家庭強度，互相加乘。

布紐爾的《變態的蘇珊娜》是我覺得最美的片子之一，但《聖鹿之死》手筆更大——它其實給了一個彷彿商業片的「道德」包裝，然而商業片的邏

輯在本片中全部走不通，這個外衣是破爛的，這個破爛較近似有意為之，以破爛而使肉身可感，而非考慮不周。　先將正反面說在前頭：它的正面是以絕對不乾淨不正確的方式，呈現了男男的戀父情慾；它的反面則是誠實而有深度地表現了厭女──哇嗚，我竟然要推薦一部我認為「厭女情深」的電影，這個一下說不完，不過這是要把電影放在惡的脈絡而非提供生活指引示範的標準中去看，那麼即使是「厭人」都該是藝術表現的範疇，「厭女」作為主題之一並不是問題，而是它是否提供夠有意義的討論。（接下來會快速暴一些雷，所以我用不同字體寫，如果不希望觀影前就知道劇情，就請跳過不同字體區）

柯林法洛所飾演的心臟科醫生史蒂芬，在兒子腳癱時，以交換秘密的方式土法煉鋼心理治療，對兒子說出自己青春期趁父親酒醉不醒時，替父親打手槍。這是全片的最關鍵。史蒂芬竟然想像兒子會裝病或是被閹割，是隱藏並壓抑了與此同等級的秘密，這實在太有趣了。這等於是在問，兒子是否想

替自己（父親）打手槍或是有更嚇人的慾望必須壓抑，才導致無能（被閹割）或裝病。

如果好好對待這一點，史蒂芬酗酒的毛病，所謂肉體的軟弱，就不單純是貪杯，而必須被懷疑，他也是藉著酗酒想要不斷回到最初的秘密：如果我持續醉酒，也許會出現某人（兒子或兒子型的人）來打我手槍。我覺得這是他對醉酒（甚至殺人）沒有真正罪惡感的原因，因為他的罪惡感更深，是關於禁忌情欲的部份。即使原本情欲是不清楚的，但因為他一度有所行動，這也會倒轉了回來強化情欲。所以他對妻子也不是真的完全無愛，因為她扮演了過去父親（或一般父親）無法持續為他扮演的睡美人角色。所以我們也不能搞錯他在婚姻中的一部份性別流動，以為新好男人不拘泥在刻板角色，既支持妻子的專業，又對兒女「很褓姆」，事情遠比想像複雜。

他最初屍姦的對象就是父親，後來的妻子只是父親的代替品。

他在宴會上對同事說出最近的大事是「我女兒初經來了，開始她很害怕，但後來好了」——這也不是單純的新潮父母派頭，我根本會看作是他本人

在說：當我的初經來時，我很害怕。男人原則上是不會有初經，可是他未被處理與接受的陰性化問題，本來就會使他不可能說出我的初經（與女兒初經的等價物）──這部份我不知道有什麼詞去說男性經驗，比如說初夢遺或是初射精，哪個標誌性比較強，但那還是不同於女性初經，女性經期具有生理事實上的某些特殊性，不是那麼容易借換的；這個性別分化在想像上也許被模糊，但也只限於想像：拒絕性別分化時，這個事件與時間點會變得非常尖銳。

女兒初經更表示了他們不同國，兒子既留戀長髮（還要借姐姐的梳子梳頭），又認同母親的職業選擇。做為偽裝的異性戀父親（性別扮演經常有偽裝性），他執行要兒子剪髮的命令，外在來看是要提高兒子性別的離女性，但問題是，我們不知道他自己在青春期執行的離女性，是否是他後來一直想回歸的。

來看手錶的問題。手錶沒有那麼簡單，手錶常是父子傳承的象徵，知道時間的存在與意義，這是外在性、法與倫理的基礎。亂倫其中一個作用就是

否定時間秩序，是真實與內在手錶的匱缺：作為物的手錶因此更形重要。手錶還有另外一面，它是少數社會容許男人配戴的珠寶。女性裝飾頭髮或是配戴各種有價無價的珠寶，其中一個原始的原因，被認為因為女性生殖器沒有像陰莖一樣環啦小皇冠啦我想都可以列入），所以靠珠寶強化這個部份（對小女孩尤其可能發生：天使環啦小皇冠啦我想都可以列入），所以要把珠寶看成性生殖器的小或大暴露，我覺得是很可行的（這不太需要有什麼忸怩）。男人的手錶情結可能原因不一，也可以被解讀成對自己的實有陰莖存在缺乏安全感，如同女性配有珠寶以補償性器（或性氣質）的不夠外露。

史蒂芬會送貝瑞·柯根飾演的少年馬丁手錶，就是充份合法（好似父子情）掩護非法（好似情夫情婦或甚至娼妓受贈）──這部份可以談的東西不少，不過先略過，來談馬丁。史蒂芬說馬丁有嚴重的心理問題，史蒂芬會這麼想，因為他自己就沒有解決過心理問題：史蒂芬想用自己的「家庭暴露狂」（我正常到不只有妻還有兒有女）治療兩人，但成效很差。這兩人反而都變成某種皮條客。那種對妓女與嫖客都有情慾色彩的介入型皮條客。這裡

有很深沉的悲傷，也還是施受虐的情慾，馬丁的部份更是顯著極了，他甚至確信自己母親和史蒂芬可以在自己離場的狀況下，仍然一起同看他馬丁「最喜歡的電影」——有一說是馬丁有神秘的力量（某些劇透），我比較看到馬丁對自己影響力的高度自負——他到底是用什麼要脅史蒂芬？表面上是馬丁喪父可憐，史蒂芬被視為未盡其責的殺父兇手——這整個是最表層的意義，真正有作用力的是另一套他們可以合寫的性心理劇本（兩人在施受虐上配合度幾乎滿表：這是從馬丁讓史蒂芬在咖啡廳裡等待就可以感受到的）。如果史蒂芬是個爛醫生，馬丁懷疑自己有病還去找他（你也想他殺你嗎？），這完全就不是正常邏輯。全片都不是按所謂正常邏輯在走。馬丁想獲取的是更深層的東西。

　　無論馬丁的母親或是妮可·基嫚飾演的安娜（史蒂芬之妻），這兩個母親都被置於絕對的婊子之位。厭女在這裡有部份是帶有「莊子試妻」意味的，也就是恨女人是恨女人對男人的愛與忠誠無法延伸到男人死後，或甚至是可以提前到男人略有死跡：比如肉體（馬丁父親的心臟問題）或是道德上

的病弱（史蒂芬的醉酒）——這裡的邏輯是，女人對男人的死亡既沒敬意也

沒記憶，那麼，女人對男人的感情完全是有條件的（男人必須既活得好又清

白）——這種有條件是可恨的，當然也不是真愛（死了就忘，生前不算）——

這不是通情達理的人採取的了解方式，這是激烈的厭女。

這種用超高標準要求女人，看清楚了其實也沒什麼，我們可以了解它為

什麼會在無意識中非常活躍，甚至某些女人也會認同，因為我們的死有無價

值，牽涉到基本虛無感的問題。但也要知道，女人只是作為這個問題的投射

對象，一定程度的忘記死人或罪人，所有性別都會體會到——哈姆雷特式的

報父仇，犧牲奧菲莉亞——電影中也有這個結構。在這個背景之下，無論有

沒有同志情慾，愛女人都是不可想像的，但是厭女並不止於此。安娜理智地

既阻止史蒂芬殺馬丁，也放走了被史蒂芬囚禁的馬丁，甚至為馬丁裹傷——

所有這些與愛惜生命有關的舉動，只顯得安娜更「賤」——電影有許多細節

表達了這部份，但最高潮在讓安娜說出，既然殺一個人可以救其他，那不如

犧牲其中一個小孩，「反正我們可以再生」——安娜被分派在「生殖傲慢」

的角色裡——因為可以生，所以說殺更輕易——這對女性有生殖的權力，可以說是恨到無以復加。她之前有什麼魅力或優點，都紛飛了。

相比之下，史蒂芬的法西斯父親形象，去問老師小孩哪個較優秀，雖然也不高明到哪裡去，但看起來小孩還存在特質，也可能被視為拖延戰術，比起來，母親有可能對小孩「一視同仁」日殺，驚駭更強。

可以討論的東西還很多，用「為希臘悲劇加上性別重置」的背景讀它也會非常有趣。比較個人來說，我特別喜歡其中拍攝女兒樹下唱歌那部份，她唱著燃燒之類的歌卻沒有火辣感，彷彿唱聖歌，這是一個利比多很弱的少女（強或弱都很好，沒有價值判斷在其中），這種火候非常漂亮。

雖然電影裡很多施受虐狂表現，令人看了相當痛苦，不過對每個角色的處理都蠻徹底，噁心歸噁心，對角色的差異性做了準確穩當的工作，也很適合複習整個拉岡關於變態主體的討論：看電影時我覺得詛咒根本完全不存在，僅僅是用來表現施受虐慾，他就是敢講，這就夠了。馬丁的角色，演員

演技一等一。

啊啊本來還想寫其他幾部電影的。今天就算了，只寫片名和一兩句話。

《東方快車謀殺案》：選角成功、配樂出色、正確補強原著且有大驚奇的改編。作為阿嘉莎的粉絲，可以說每一畫面我都盯緊了挑剔，雖然讀過小說的人絕對不可能會忘記謎團，所以小說迷可能會很遲疑要看不看，我大推。

改編阿嘉莎是很困難的，BBC已經做得相當不錯，要是不能更上層樓，可能成為眾矢之的。好樣的，過關且得分，大推。本片還俐落地省去某些小說中的精彩部份（念念不忘但沒看到），以保整體更加流暢，真是智勇雙全的改編。

《幸福路上》：我還沒看，所以是以話題性十足與放在台灣電影發展史的角度推薦，動畫有其專門性，目前究竟我們做到什麼，做不到什麼，這部片應該會有盤點的指標性位置，所以推薦給有做功課癖的觀眾看。

《尊瑪、尊瑪，我和她們在喜馬拉雅的夏天》——女性影展時我全片看過了。在非常嚴格的紀錄片觀點裡看，小部份略顯多情。但是在取鏡取材與

敘述成熟度上，令人非常驚豔。二〇一六年產生二十位首批女格西（佛學博士），這部電影帶我們看到當地女性文化的歷史與條件，沒有討人厭的獵奇，甚至某些搶眼的東西，導演都能沉著地放在中段偏末，而沒有抓住了視覺強度，其他就一概忘光——這一點實在非常好。如果三五朋友想要一起輕鬆看個電影，這部片的人文色彩（史地）與電影手法平衡得不錯，如果想要看個展覽或小小旅行，又不想走來走去，讓這部電影陪你／妳坐在電影院七〇分鐘，是很不壞的選擇。因為北中南只有五廳，所以早早報給大家知道。

04 —— 難忘《淑女鳥》的女配角

2018／3／20

《電影配樂傳奇》：也怪我去看之前沒注意，介紹說了，主要集中在好萊塢大片的配樂，不能說片名叫做電影配樂傳奇有何不妥，但如果心存著會看到更廣泛的類型或片型，多少會有些失望。集中在推崇特別有才華的幾個配樂大師，基本上是不太可能被忽視的幾個名字，不能說完全不有趣，但略有點錦上添花的感覺。

作為入門的「電影配樂是什麼？」，雖有充份凸顯音樂的位置，但只說娛樂大片——如果是教育與文化性著眼在做這個主題，這片只能說拍了五分之一或十分之一（端看認為電影一詞應包含的多元到哪裡）的向度。有三四處我覺得算是有啟發。但比起較陽春的《尋找約翰柯川》，後者給我的感動

與滿意度卻更大。這是看了不會有損失，但收穫還可以的片。非常輕鬆，但後來會覺得有點單調。我是那種覺得《鐵達尼號》非常無聊的觀眾，所以看到它的導演，也是此片讓我有點「愛睏」的原因。

智性或文化刺激性略薄。不過如果你連大白鯊的配樂都不熟，那就快進電影院吧，一張票認識三四個重要配樂經典與配樂人，也很賺了。

五顆星給兩顆半。（兩顆半是不錯的意思了，因為我也會一星不給的。）

《淑女鳥》：這部片對我來說，也是有點不上不下。「三分新意七分庸俗性」——最後讓我很難對它投否定票的，竟然是片中演母親的女配角演員，她實在太棒了，因為這片有她的表現，使我感情用事地想把它保住——這種媽媽角色在成長電影中以陪襯居多，不是誇張型就是影子型——但在《淑女鳥》中，她的所謂平凡卻有很高的誠摯性——因此被她帶到的戲段，就都特別好看（那演技好到我真的很想跪下）。

這也多少可以看出導演的功力——最低限度她沒有破壞或限制這個女演員的表現——我查了一下，蘿莉・麥卡佛，她演過的電影我好像只看過《驚

聲尖叫》吧——憑《淑女鳥》，她拿了三個最佳女配角獎！！！（正式紀錄是二十幾個最佳女配角獎……大概還有些較小的競賽）拍一部電影，拍到有一個演員能拿女配角獎，這就已經不是泛泛，尤其導演還是新導演。

不過也不能光讚歎女配角，電影還是要看整體。成長電影前面的經典太多，比如我反射性的就會想到蘇菲亞·柯波拉（歐陸的名字有點多，先不提了，羅卓瑤永難忘懷，日本片也是拉開就一串）——雖然時間有點久，但不管與羅卓瑤或蘇菲亞的成長電影相比，都還沒有「哇！來了！」這種決定性的肯定——但是感覺「哇！沒來！」嗎？又不是——有幾個段落，還是會覺得這不是一個隨俗的導演，比如女兒在廚房拼命求母親對她說話或淑女鳥不跟她「崇拜」的好朋友走，中途下車決定去舞會——那個關鍵點不在到底去哪裡，而是青少年青少女真的能夠聽自己內心的聲音，那個「自轉」——那種看似絕不浪漫也不年少輕狂的「獨立精神」，不依戀，其實是成長時「我是我」千鈞一髮之際。

　　與商業法則周旋也是明顯可以感覺到的，拍得更準確獨特，就會是非常

明顯的藝術電影了，所以就還有不少無功無過的青春電影橋段，若干點也不無偏到庸俗萬歲保守路線上的危險。看到有觀眾怒道，大意是母女和解不知所云——對這一點我想說：這部電影裡的和解多半相對輕易，因為「根本上親子與人際關係都沒有真正的大問題」——電影的取樣與傾向建立在（我通常還蠻厭惡的）「大多數假設」——就是「大多數的人會認為他們屬於沒有大問題的大多數，爸爸媽媽有些個性會跟自己衝突到，但彼此之間還是有愛」——即使實情未必，但「大多數人」都還很以這樣的假面認識自己與他人。自認是大多數未必就壞，但某些「自認大多數」同時反少數不算數，這就會是問題。瀏覽一下網路上的言論，認為「我們都是」、「屬於我們」都被用來形容本片，我認為這個「我們」與其說是實情，不如說是一廂情願的想像，也多少帶有輕言「我們」的危險。（就商業電影邏輯言，是成功。但我覺得這是無趣的一面。）

經濟上，母親會不讓女兒買雜誌（要她去圖書館借），但不會讓她缺禮服——這是在經濟壓力之下仍相當平衡，有選擇的環境——如果是肯洛區就

不會選這樣的題材了，他會關心狀況更緊迫的人。《淑女鳥》最危險的保守意識型態就是正典化「以為不需社會意識與政治」的族群為「最有代表性」。

但話說回來，自認沒有大問題只有小問題的人，是否也可以有屬於 XX 的電影？這就看在問什麼樣的導演演這句話了。電影應該多關心社會或是關心自己？成長電影是曖昧回答的領域，畢竟，加諸無論什麼樣背景的少男少女太重的社會意識壓力，都不適當，但在這個考慮下，使用成長電影中「不完整的社會意識」的寬容度，可以大到什麼地步？會注意政治或其他議題的青少年不是「正常的青少年」，這類想法不只是電影，也常存在社會上──即便不說它是偏見。（我想了想，還是得說這是偏見吧。）

《淑女鳥》給我一種不安的感覺，彷彿在說：「我來自小鎮，父母都有煩惱又辛苦工作，我都已經知道保護同志，不能對我要求更多了。」少女這樣想我覺得還 OK，好在電影也是只講青春期。但呈現無辜無知就是不只有這種形式……。

嗆反墮胎符合民主黨或相關進步意識型態，修女雖然會檢查裙子但是好

有愛，重視宗教的觀眾又會很安心，唯一會得罪的很可能是對國際政治有想法的人：因為片中性能力非常差的少男，還以國際局勢或問題來轉移女主角的注意力。說是破除刻板印象也對，說是面面俱到討好了也是。

女主角一度說出（大意）：不是只有某些痛苦是痛苦，自己的痛苦也算數。這是兩面刃。任何人都可採用這個說法來主張自己與漠視他人。

五顆星給三星。兩星給飾女配角的演員。

同時瞄了一下二十年來坎城最佳導演與金棕櫚，女導演就是珍康萍再加二〇一七年的蘇菲亞‧柯波拉——兩部倒是都有共同點，厭女者可以引伸出厭女，非厭女看到性別的政治問題——珍康萍出來時，就有台灣的影評人把她的電影當作「一個完整的女人，怎能沒有一個男人？」在解讀。總之，這條路艱辛，有時也是靠挺而走險在走。

《烈愛天堂》看片名不知所指——還好看到導演名——法提阿金。還打史上最 XX 的母親，差點就以為啥無聊的跳過。奇怪美國之外的地方都是這樣客氣，說法提阿金是當代最重要的「德國」導演——這種客氣我看是免

了吧，「當代最重要的導演之一」就夠了。全島十廳台北六廳，要看要快。

聽說他還因此片上了暗殺名單，讓我很火，非看不可了。（中文前導預告弄得好像是動作片，更喜歡官方預告多一點）

另外看《寂寞大師》簡介，說賈克梅蒂是唯一敢不屑畢卡索，在此非常榮幸至少再補上一位，那就是我所愛的畫家安德烈・德罕。後來讀藝術史就知道這個行列長得很，無需補來補去。有些人是因為畢卡索在西班牙內戰中的表態，而覺得有義務始終站在他那邊，喜歡畢卡索也不一定代表有什麼問題，看是怎麼想的。

不過我就是賈克梅蒂、德罕一邊，沒辦法我有回話癖，聽到：賈克梅蒂是唯一敢不屑畢卡索的。我就一定要回話：不對不對，不是唯一，至少還有野獸派的安德烈・德罕。

說到野獸派才想起，今年三峽的梅樹月活動，會以鹽月桃甫為主題之一！李梅樹美術館座談感覺也會很有趣，我看到這個消息簡直快抓狂，坐都坐不住。超想用飛的飛過去看鹽月的畫。雖然謝里法對鹽月的為人有些批評

（不過是在資料也還難尋的狀況下），但日治期來台的畫家裡面，我最喜歡的就是鹽月的畫，巴不得每幅都看到。天啊天啊千萬別錯過了（叮囑自己）。

想到電影配樂，又回去聽《千禧曼波》（天橋段）與《再見南國，再見》（飆車段），一路就又聽到《悲情城市》，林強、雷光夏、立川直樹──都好，泫然卻不煽情，侯孝賢電影裡的音樂幾乎沒有不好。

05｜兩種無愛——《當愛不見了》與《抓狂美術館》

2018／3／6

星期天晚上法國朋友敲我，問近況。他說他才從電影院回來，我說我也是，我且看了兩場電影。兩人評論電影約花了二十分鐘，又談凱撒獎，互相說，某某得某獎，你一定很高興；某某得某獎，我馬上就想到妳。兩人都特別為《BPM》的六個獎歡喜不已。再問過得如何？我說剛跟緬甸作家尼朋樂對話完，想到那麼年輕的人就因為簡單的政治行動，製作光碟入獄，即使對談已過，我的心裡還是有些痛苦，化不開。就是一想到，就會痛得不得了，可是這樣當然是不行的，一定要有方法不讓痛苦太壓抑住自己：所以我才必須一天看兩場電影緩口氣。

兩場電影中間我去了里山咖啡，也是個意外收穫。我想既然時不時會去

長春戲院，在附近找個自己喜歡的咖啡廳，好像也是必要的。也是有趣，冥冥之中人總會找到投合的場所。到了咖啡店，客人很多，我最喜歡面窗的位，因為窗外面的景太單調，我不想要。沙發座只剩一個位，剛好面對一面展出二二八女性受難者的展牆。啊，這樣好嗎？我坐在這吃得下東西嗎？還有一個座位選擇是背對著展牆：但背對著好像更不對了。最後我還是面對著展牆坐下，結果並不像我預計的，面對展牆我會沒法進食——我們常常低估面對歷史面對真實，事實上能使人得到的力量。

配著可可拿鐵吃東西，我仍然好好地看著每一幅照片，吃飽喝足後，又到展牆前面，讀了文字——雖然因為近日精神負荷不小，而覺得心智吸收力不怎麼樣，然而我是喜歡咖啡店這麼做的，以後如果不是那麼經常光顧里山，多半只會是因為它的人稍多，感覺更適學生（如果是我做學生的年紀，不知會有多喜歡這咖啡店）——現在可能會喜歡隱密性高一點的地方——不過還是很推里山咖啡：可可拿鐵是我至今喝到最有可可味，可可甜而非糖甜的真可可——大推。沙發椅也超級舒服。是那種會提神而非頹廢型的沙發

呢──難怪好多學生帶著功課去坐。

《當愛不見了》：雖然不如想像中的驚人，但創作的勇氣與誠意還是超乎尋常。它就說了一件最簡單也非常致命的事──編劇應該本來是很會寫喜劇的，前半時有些笑段真是扎──然而整齣電影是一個根本性的悲劇。它好就好在不深入講一個特別故事的窠臼，沒有什麼律法能約束人要愛人──即使宗教，也除非是人類自願要守愛的約，人絕對還是可以自由地不愛──這種可怕，是它看起來並不十分可怕──或許這片很容易被誤以為與溫情有關──然而它其實更接近分析與議題性。當代的主流是爭取權益，也聽過有低限，關乎的是凝視問題的專注與清醒。極簡與說「可以不愛某某，但不可以反對其權益」──這是從權益的觀點來說是對的──然而歸根究底，無愛就還是某種侵犯──這不是說人們一定要結合或相守：但就是對最大的敵人也必須有某種愛，有愛還是會意見不同或是關係中止，但愛的原則就像誠實或正直等原則，它是不該被輕易放棄的。

《抓狂美術館》：拿到金棕櫚的本片果然厲害。以從良知昏睡到良知發

現，進而付出行動以改正本身錯誤——如果是這個故事軸，這是一點也不新鮮，文學裡要多有多少的題材。然而，這部電影之所以出類拔萃，是它還有能力，對更加結構性的所在提出尖銳的批判。美術館是什麼？畢生貢獻於此的某個藝術史家曾告訴我們，它是藝術的民主化，誰都可以接近藝術——許多被市場與利潤邏輯檢禁或剔除的表達與計畫，確實經常還有只有美術館可以出面來承擔，並且不以利潤計算價值。然而美術館本身的運作還是受到許多制約——它的民主理想是個薄殼，戳下去就還是會看到很多問題——老闆主義或是權力炫耀：征服者的心態。

最大的亮點當然是中後段出現，完全令人意想不到的那個「恐怖份子」：你說我是賊，我要讓你天下大亂。這部份實在太精采了——延伸出去可以看到一個比單純的中產不中產更複雜且有意義的轉型正義的問題。片子結束，在小女孩以壓低的帽子掩住失望之臉——那個可以勇於讓女兒看到自己前去改錯的父親（這個教育與人文精神在某一部得過奧斯卡最佳外語獎……的北歐片也看過……但我一時想不起片名，只記得是女導演——想起來

了，蘇珊娜・畢葉爾的《更好的世界》（2011）……咦，她最近的動向是改編了勒卡雷的《夜班經理》（勒卡雷編劇）。我漏知此事了！）——果真有能力負起文明守門人的角色嗎？

小女孩的失望不只是對大人的失望，那張看不見的臉也顯示了未來的隱憂。這個終於微微長大的男人，將會有意識他該負起對小男孩的責任（其實這也還是有問題的，絕對不是只有小男孩才是人——那些成人怎麼辦？但電影用這來凸顯問題非常有趣），但是對於女孩呢？他詮釋得很到位的作品是個女藝術家的作品，然而他是把它當作女性的貢獻？還是只要藝術家一有貢獻就自動被「去女性化」了呢？藝術是男性化的，不夠格該受教育的民眾是女性化的——他非常斯文，如果他想要他又可以很猙獰——他的男同事還會像新好男人一樣帶著嬰兒來上班——這個部份的諷刺非常好笑——這會是確實的，我們會確確實實取得這樣的進步，尤其是在那些資源較豐厚的男人當中，那並沒有那麼難，無論是穿著裙子或談論性別理論，他們都不那麼難改變——不過他們願不願意付起更多的社會責任就很可疑了。

這部電影仍然有不少便宜行事——不過我們暫不深究，先注意它達陣的那些批判力——那畢竟也不是那麼容易的。

06—來點切分音吧！老大！

2017／12／22

在寫稿與回信之間快要昏頭了的我，剛剛跑去陽台上進行了大約三分鐘的光合作用。很振奮呀，陽光那麼好。今天是冬至，感覺更像太陽至呢？

稿子已經寫畢，回信還有數封。已經看過電影《尋找約翰柯川》！這電影內容很豐富，導演可說勞苦功高，但是就電影來說，問題不少。所以我覺得大家還是可以去看看，並且想一想問題都在哪裡，如果是自己來處理的話，是否有更理想的方式。前陣子啟明出版社出了一本《如何聆聽爵士樂》，看電影前我把寫柯川的那篇先讀過了，書寫得也不錯，但用看電影的，其實比較輕鬆就吸收了更多豐富的資料。

說幾句關於電影問題的話。用語言來說明音樂本來就很困難，結果電影

又在大部份的時間裡，選擇了這種方式。聽到說柯川的音樂「既聯繫了過去與未來，也聯繫了聽眾」——像這種話，聽了多少會有反應就是「在說什麼呀」，難道不會可以套進太多音樂裡就是了嗎？結果就是連一些音樂講座怎麼說明音樂的技巧或舉例的方法，都沒用上。當然還是有很多片段對創作者非常有啟發，或是聽了超感動的東西，但電影的組合就像四平八穩的作文，缺乏內部結構的律動與變化，雖然說很多影像都是無動作的照片等靜止畫面，然而那並不是真正使得電影少掉動感的原因，有些電影可以只以非常少的畫面與動作，一樣能創造視覺與聽覺的豐富感受性，或許在影音同步上太放不開了吧？如果導演不要拘泥在有人說話就拍說話者，我想會好得多：來點切分音吧！老大！

《聖鹿之死》預告片一看就是很熟大法師嘛，當然要去看！何況還有妮可基嫚。《馬克斯：時代青年》預告片看起來很像「演員比較少又不唱歌」的《悲慘世界》，我猜我有可能看完後會有點失望，但還是得去看，尤其它會是檔期很短的片，更加強了我看電影的慾望。《東方快車謀殺案》也要看，

因為這是聖誕節片型的片。看電影兼過聖誕，非此莫屬。國賓長春真夠意思，匈牙利片《夢鹿情謎》停了一天還兩天，現在上了晚上九點五十分的場次！真是真是願上主賜福國賓長春啊。那種下午三點四點幾分的場次，怎樣都很難挪到時間去看呀。星期六晚上也有喔。以為錯過了的影迷，現在可以知道電影院裡有奇蹟了吧！@@ 我要快點去做事，以便有更多時間看看電影了。

07 —非說不可的兩句話

女性影展結束了！因為今年擔任評審的緣故，覺得比較合適自己的態度，主要就是默默看片並且記下眾多參賽影片的優缺點，沒能像往常一樣猛喊大家去看電影——我實在悶得快要發瘋了。就連偶爾在某些文化場合碰到人，都得為了避免瓜田李下之嫌，不跟人聊電影。可我平生最大的樂趣，就只是叫人去看電影而已。真是一種非常可笑的人格。

尤其是今年台灣競賽片中，精彩與獨特的作品甚多，雖然得獎的是優點最受到評審一致肯定的作品，但是其他作品認真誠懇並有獨特性的並不少。

只要再十年，這些作者幾乎全部都是可以在國際影展上開枝散葉抱獎歸來的作者。

2017／10／24

害我這段日子，一面在心中吶喊☺☺希望大家快去看啊，一面又得自己忍住不多說話——歷來在影展不容易花大量時間看台灣作品，多少覺得台灣作品跑不掉，若有時間總是多看國外作品；今年因為讓我悶了那麼久，所以我要在明年女性影展還沒有開始之前，就先喊個過癮：台灣競賽的作品真是優異，明年大家一定要好好抓住影展的時機去看！

電影無非拍電影與看電影，其他的工作當然也非常重要，但爭取時間來說，除非要寫影評或推廣某些不容易被了解的電影，我認為只有兩句話是非說不可：第一句是「去拍」；第二句是「去看」。

今年來的國際影人也是超級認真，我送其中一位離開時，忍不住離情依依地說道：真是捨不得啊。

沒辦法，我就是覺得——愛看電影的人都是好人，哈哈。

08一他不只是個計程車司機

2017／9／12

看了電影《我只是個計程車司機》。因為趕時間去看，還是坐了計程車去的，意外碰到一個司機先生，有些年紀，如數家珍地說起以前西門町的電影院如何興盛，電影又怎麼樣是那時年輕人唯一的消遣，附近有港式飲茶，只喝茶是三十元，叫東西的話就不用茶資，所以無論如何都會叫個東西，在看電影前後和朋友一起吃。

《我只是個計程車司機》——看完想法是挺多的，但最近稿壓頗重，對自己好些呢，恐怕就不寫正式的影評了。簡單說，還是該去看。韓國類型電影或非類型電影成熟不是一天兩天的事了，這部電影大概也有指標作用，把類型的東西做到淋漓盡致，且這類型有奇幻成份，也非常成功。回來很快看

了一些其他人感想，對這部電影的三個批評，我都是辯護的態度。

第一是認為德國記者不若其他人有戲有存在感，我沒有同樣感覺，德國記者是知道茲事體體大的，所以一開始也包括職業使然，絕對必須戴上面具，從一開始就連入境都以傳教士而非記者入關，所以他的整個低調抑制與假面，才是反映當時緊張與壓力的「正常」表現；第二是批評沒有將光州反政府部份事實已佔領何處，且將軍方這個反派處理得非常簡化平面（這點我比較不辯護，應該可以有更好的處理，甚至不要看到那人的臉都可以考慮），這兩點，第一點那麼說似乎暗示軍方的鎮壓是有其必要的，但也可能不是──類型處理政治事件的限制當然也是很大的，影評隨後寫出若干歷史細節的目的，往往也是一種焦慮，就是類型電影畢竟就不像歷史書寫或政治論述，有足夠的分析與討論。導演的立場是很清楚的，幾乎只針對新聞封鎖與屠殺平民兩個點，沒有進入更複雜的脈絡，不過就其針對的這兩點，做得很不壞，從編劇上的環環相扣來說，寫得真的不錯。

比較有歷史癖或政治性高一點的觀眾，也許對聚焦新聞封鎖與屠殺平民

這兩點會覺得電影不夠有思考上的景深，不過若是拍更嚴謹的政治電影，這部電影以類型去刺激思考的幾個面向，政治電影也未必能做到。這裡就有一個可以討論的電影議題，就是在政治與歷史事件背景下，應該要求電影什麼？哪些部份是合理的？哪些未必？有一種也很危險的心態，就是從想像層面想要知道、看到「某些惡其實也充滿掙扎與人性」——但沒有看到這種欲求本身，也許是對不採取立場保守反動的沉浸；是不是軍人的本質就是壞的？電影在檢查哨的一幕，其實做出一個相當有意思的反擊，就算有軍令在上，軍人也是有可能反抗的——那一幕我們大概都會覺得是近於奇蹟，不過更熟悉歷史，也會知道人類的反抗一直就是如此多樣。最無名的勇者不是計程車司機，而是那個檢查哨的兵——。

　　導演對整體事件詮釋的企圖並不大，但是他把他的低標控訴，處理得相當不錯。《悲情城市》的文清是啞巴，《我只是個計程車司機》因為和外國人言語不通，語言自然極度兒語化——這裡都是一種兩面刃，說得更多，電影恐怕就會冒險變得太深且造成意見分歧或太「不迷人」——政治分析來

說，這些電影都有一定地「以幼齡化來換取觀眾認同」，這樣分析並不錯，也值得討論──不過，我從電影院出來時順便聽了些觀眾閒聊，發現可以算簡單的類型化情節，還是有人沒有跟好，得向其他人確認這裡為何這樣那樣；所以這裡絕對是種兩難，當然如果社會整體的政治力都高，能一起看真正的政治電影，我也樂見，嚴格來說，《我只是個計程車司機》不是政治電影，比較是類型電影思考了政治──相較於類型電影不思考政治，應該會有兩種態度出現，一是類型能思政治可以不思好，聊勝於無；一種可能認為這是更壞的存在，因為既然類型電影可以小思政治，又得到好的票房，也許這種存在，會更嚴重地排擠真正的政治電影。不過後者可能是種附加問題，就是導演與製片人關係的緊張，然而真正有心拍政治電影的，恐怕很清楚不會想迎合同樣的商業邏輯，應該有其他比如教育或文化資源去投資，當然啦，要是水準很差，就有可能變成要可不可以都要拍得像類型那樣好看哇啦哇啦，政治電影的好看絕對不跟類型一樣，最理想是分得清二者，也有能力看懂二者。

第三個批評是認為飛車部份突兀不好，這我倒是非常肯定《我只是個計程車司機》拍了飛車，這表示導演非常知道他在做什麼，甚至從一開始那麼喜感那就是個奇幻的調性，到最後飛車那更是奇幻的極致，這是對的也是好的。就像賈克・德米的電影《Une Chambre en Ville》裡，示威還用音樂劇，意思就是沒有要讓電影僭越地成為歷史的寫實通道，是反寫實的。這是我最喜歡的一個段落。

就導演要處理的部份，就是人都是貪生（貪財就是貪生的型態，因為財在想像與實際上是為保證生得更好），但貪生也是為何會轉而反抗暴政的機轉，這個部份做得相當不錯。也比只是從道德與意識型態去說人為什麼反抗，更世俗，也更不斯多葛，這整個是非常有意思的。整體來說，《我只是個計程車司機》，頗值一看。

09｜大推蘇菲亞・柯波拉的《魅惑》──性別政治與恐怖電影

2017/8/11

噹噹噹噹，今天要大推蘇菲亞・柯波拉的電影《魅惑》。我一直很喜歡蘇菲亞。她很擅長小品大作，即使是出色度較有限的作品，往往也都會有某個場景或角度，讓人覺得非常值得。所以我都會盡可能去電影院看。

《魅惑》我也是衝著蘇菲亞去看，預告片先被《紅衣小女孩》與《安娜貝爾》的音效疲勞轟炸了一番，雖然我也屬夏天一定要看恐怖片的觀眾，但這兩部預告片也許是剪得不是很理想，害我一直在電影院心裡抗議：以為大聲就贏嗎？出電影院時非常開心，覺得《魅惑》或許是今夏最驚悚的片，竟然陰錯陽差看到了。

一開場就不凡，讓人想到人魚公主在海灘上遇上傷重的王子，可是蘇菲亞當然會將它現代化一番。三層好看，最低一層，以密室驚悚片視之，簡單像希區考克的《奪魂索》，但是每一步說真的，都不知道劇情會往那個方向走，坦白說，每一步我也都有被驚奇到，整個地感覺值得。

第二層好看，這是一個「複數女人與千面亞當」大對決的劇碼，我猜想厭女症的人，會因為看到女人果然會被男人吸引一事，就迫不及待想要耀武揚威；不過，那真的是非常表層的東西，男主角有幾段臺詞都表達了對女人極端的猜忌與厭恨，但那還不是他最男性本位的部份，他的沙文主要還是表現在他的「媚女術」上，對有權力的女人說「您真勇敢」，對不擅掌握權力的女人就說「您真美麗」──我看了真想哈哈大笑，太傳神了。即便落難到女人群中，他也自視為女人的提拔者，他拿妮可基嫚演的瑪莎老師比較沒輒，因為瑪莎本身是個將權力掌握得很穩的人，整部電影某個程度也可視為某種權力教程的新列女傳，揭示了懂得掌握權力與不懂的差異──最不懂的就是「好女人」，學校裡的二把手，最後會最衝動也最沒有一致性；行事上

她是最暴力的一方，但卻是缺乏深思熟慮的暴力，她也會是對其他人安危完全罔顧的那種人。在鴻門宴上，男主角表示出「紳士」，大模大樣以「是我的女人我就會幫她拉椅子與遞食物」，哇，真是把異性戀體制崇拜者（人可以是異性戀者，但這跟作為崇拜者是不同的）囂張顢頇的運作方式表現到極致了。

第三層好看，是更複雜的，它仍是對烏托邦的批判與反省；男女分治是歷史的產物，男主角是生理與文化男性，但姑且可相信，他其實又是男性軍事世界男子氣概的「不適應者」──就算他有意願，傷殘也會使他求生存，更勝過完成氣質理想。因此也必須注意到，希望生活在女人群中的花蝴蝶，從賈寶玉到卡薩諾瓦，某個程度都不完全是天生如何，而也多少有社會受迫的因素──男與女的問題不完全是本質性的，而類似一方如戰亂的難民，一方如一時偏安或僥倖存活的桃花源。後者也可能被摧毀，但相對於難民來說，只要有小社會的互助與交流，就已經是天堂了。然而他的加入永遠在危險邊緣，他經常必須自我證明其價值與清白──任何一個少女即使懶於耕

種，也不太會面臨被逐出的可能，但對他沒有這種保障。

男人對女人的某種惡毒，也可能是女人對男人的惡毒，或許也都可以從這個被一方流放（或自願流放）又被一方監看的雙重暴力中尋得線索。他想要在這個這個新社群中生根（至少在他資源尚匱缺時），性會是非常有力的武器，因為只要他灑下任何一個種，她懷了任何一個胎，放逐不是就完全不可能，但對於社群的一般良心來說，難度會加大──烏托邦中也有認可與律法的暴力──。

電影裡很有趣的是，女人基本上會療傷止痛，但是肢體暴力是種兒童與婦女不需多做討論，就會有的逐出共識；更自詡為人道或理想主義者，會對女人與兒童社群一旦面對肢體暴力，就沒有槍也一致「槍口對外」的態度，嗤之以鼻或大加教訓，然而這種思維裡沒有考慮到，在現實中沒有制服暴力的經驗、技巧或意識的族群（不見得是女性），面對威脅，就是面對生與死的選擇，除非從這上頭改進，要不然只是希望人們完全以高深的哲學放下防衛性，也未嘗不是暴力地要求為理想犧牲奉獻。電影中對瑪莎使用權力──

有時純粹只是為標示出誰是有權力者，而非純然都有人性的一面，也不無著墨。她是仁慈專制的化身，不可取在於仁慈的目的性，而沒有也不太可能有更多的深度，她也是常識性的限制，女學生們是她的職責所在，男人並不是——把男人交還給男人，在她的想法裡是合理的。許多電影都以女校原型表現出「男人是禍水」——以制衡文化中過度美化男人品格而言，這種努力仍有必要；但更根本來講，保護者的有權力總是難以長久的，越是被保護，越是不懂掌權——一旦離開保護圈，可能也就一敗塗地。保護也就白保護了。平等恐怕會產生非常多的混亂，然而這些混亂還是必須接受與面對，否則被壓抑的事物，一樣會反撲。

妮可基嫚以及其他選角都非常優異，戰火只以遠方砲聲不絕表現，也很棒。

10｜最近大家最好都不要碰到我

2017／4／14

噹噹！噹噹！今天來推兩部電影。

都是今天上映的新片，一部是《日常對話》；一部是《擬音》。

《日常對話》我一開始有點不太提得起勁去看，因為先入為主覺得同志主題的紀錄片看得有點乏，就是都有一定的意義，但又常停留在單純的人物紀錄；雖然大部份看了也不覺得後悔，也有所得，但要精神昂揚到想推薦，似乎就還是覺得缺了些東西。《日常對話》是個大大的例外！就像不需要是集中營倖存者，《Shoah》也是必看經典；《日常對話》也是部我不會只推給同志的佳片！

這片有多好，改天有機會再說，現在主要是提醒把握時機，難得北中南都有電影院上映，要看要快——為什麼要快，我有個理論。除非是沒把握好不好，不然愛這種事嘛，最重要就是不要拖拖拉拉。拖拖拉拉有什麼意思呢？說到這我就說個笑話，有回我在巴黎接到一個朋友的電話，他想邀我去看某個我很愛的導演的新片，我在電話這頭笑了出來，我說：我那麼愛，有可能等到人家來邀才去看嗎？當然是第一天就去電影院報到了！所以我們以前電影系同學偶爾約一起去電影院看電影都是個大悲劇。在電影院前面六七個人討論，好比六部片有四部是挺好的，通常四部不同的人都會回以「已看過快去看」，那就只好在兩部較差強人意的電影中選囉，偏偏大家意見都很強，花在差強人意的片上誰也不願意，那怎麼辦？好電影每次都一定有人搶先看了，不甘不願一起去看次要選擇，看完最後就是一起怨聲四起。所以最後就養成約在電影院各看各，最後再一起去喝咖啡。《日常對話》嘛，就是那種會在電影院前被表示：「好片早看過」的片。所以各位斟酌吧，這部片是我評比為「值得迫不及待去看」的等級。

《擬音》我想說的話也非常多，它的內容稍微專門了一些，我在電影院裡是看得感動到快哭出來——不過我不是太正常的人，所以我不會把自己的標準隨便加在別人身上。我就稍微解釋一下。你喜歡電影，不單單只是愛看英雄美人或飛車，你喜歡電影到對電影知識有那麼一點點興趣，那麼，就算未必能知道導演的微言大義，我想你也是非看這部片不可。如果你是電影系的學生，你不看這片就是等著有人給你白眼看吧。這個主題歐美都有一些累積了，從傳奇到哲學與社會學以及歷史，我如果開始說，大概就會三天三夜完全停不下來（連我自己都受不了我自己）——《擬音》最大的功績不在做為一部綜觀此主題的片，而是它搶救了台灣本身發展軌跡的重要人物與證言。我們對歐美人物故可以如數家珍（我還想說智利電影呢，不過拼音太難了要邊寫邊找那些人物的拼音今天不那麼麻煩了），但台灣自己是什麼情形呢？總算有個開始了！

這種東西你想自己研究也無不可，但保證那是極端辛苦也未必找得到門路，這部片看了會有多大收穫，會有點因人而異，有可能看了這片你開始有

些「程度」；若是本來電影史就會讓你熱血沸騰的，就有可能對影片中的某一點或某些項，交心不已。雖然這部片的知識性非常重要，但其實也是一部看起來非常輕鬆，甚至愉快的電影——如果你不是急著把它當成某種電影課會出的考題，馬上要自己就某些主題加以申論的話——電影並沒有「附贈考卷」，是我這種神經神經的，才會一邊看一邊在心裡做文章。總之，這是異常的饗宴；大家最好就是不要碰到我，不然要我不強迫大家去看，我真的會很痛苦。我是說真的。

其實我覺得不與電影有直接關係的人，還會看出一些別的什麼，至於那是什麼，因為我很好奇，所以我還是會對身邊其他朋友威脅利誘要他們去看，好得到答案。所以最近大家最好都不要碰到我就是了 XD。（請大家去電影院就好：每次我只要打電話找不到人，我都會很高興地想：找不到人乀！某人應該是有去看電影吧！）祝福所有看電影的人，我有句口頭禪不太禮貌但不小心還是會出口：看電影的人都是好人。

11—台語片經典《大俠梅花鹿》

我看到了台語經典《大俠梅花鹿》囉！太開心。

2016／11／6

台語部份我沒什麼研究去說太多，就是聽著很自然，倒是電影部份，必須要說，它太值得看——不單單只是從台語文化保存的觀點而已。與另一部這次我看到的《再見台北》相類，兩部都是企圖清楚的通俗類型電影。但在類型表現上成熟之餘，兩部又都有些溢出類型的獨特觸感，因此即使把它們放入作者論的人文藝術電影，也幾無不可。

《再見台北》有很多可談，有時間再細說。比較容易被以為只是有趣的

《大俠梅花鹿》，首先是幾乎所有的構圖都很棒，這在少數特寫鏡頭出來時

更是搶眼——特寫鏡頭與特寫鏡頭並不相等，有些特寫鏡頭就只是人頭大罷了，有些特寫鏡頭則是有電影學上說的攝影天才感，《大俠梅花鹿》中看到的就屬於後者。那種畫面出來時，我立刻想到的是柏格曼。一開始看《大俠梅花鹿》預告片，我想到的也是柏格曼的《魔笛》——也可以說是歐洲有點兒童有點童話的「以劇入影」嘗試——《魔笛》是比《大俠梅花鹿》晚的作品，拿出來比較，不是哪個影響哪個，而是它們都有把電影當作「翻唱媒介」的特性。

有些人總會很反彈說到本土或台灣時，連結到歐洲或所謂西方的作品，這多少也是我們不夠理解台灣歷史過去國際跨界性非常強的特質：賴和對法國文學的研究，也許比今天我們對法國文學的研究更深入。

不過這說得遠了，再來說《大俠梅花鹿》兩三事。明顯的性慾女人狐狸精就是反派，這是一定的時代限制，撇開這一點，在童話中選擇讓邪惡的大樹與畏強權說假話的水牛出現——這固然是本於童話已出現的文本，但諷喻強烈，也難免令人捏把冷汗，不知道當年的觀眾看到這時，想到的是什麼？

我自己最喜歡這片的，是它在剪接上的簡潔，雖然以類型片來看，我們猜也猜得出鹿小姐從懸崖掉落，也會化險為夷，可是究竟怎樣化險為夷呢？那個答案出來時，我和其他在場的觀眾都一起發出驚奇的呼聲（是沒看過童話嗎XDDDD），而那結束美又特別美在短，就是一瞥──一點沒有說「來看看這是個怎樣的結局！」──那畫面只要再拉長一點，就沒它點狀的美感。今天我就先不把這電影值得記下的事一一記下，因為太多了。

最近的《德布西森林》，也採取了全面在森林中取景的作法，第一週有三十廳，領銜的有陸奕靜與桂綸鎂。媒體上的宣傳有點亂，比如大標題寫小鎂拍這戲上廁所有困難──這是傳統宣傳演員為戲犧牲的點──我是不太滿意啦，因為實在很疑惑，這點能為電影媒合到什麼樣的觀眾。錯也不在演員說到這，但一部電影，演員如廁的問題應該是附帶，總有些更值得放在標題的東西吧？就算是花絮，總覺得可以有更適合的。

預告片也險險的。沒看預告片之前我有些想像：某些處理回到大自然的「創傷後」電影，是會令人非常想看的。也有很多令人看了非常過癮的前例。

但這種電影的風格多半寧靜，預告片初步的印象卻令我意外的是非常吵——我重看（主要是重聽）好幾次，小鎂的說話方式用了不少氣音，感覺是有（很聰明地）去抓反表現主義的那種表演（應該是對的與好的）——為什麼整體聽起來卻吵，不知道是不是為了刻意避「蔡明亮印象之影響」？預告片特別要給「演員不沉默」之感，集中剪了「有劇情有說話」的東西。預告片有種全在前線的逼近感（其實說話也可以有沉默感，但這不是預告片給出的印象），使人不確定電影是內向的抒情風或是相反？曾經聽說一個理論，就是「不確定感」是比任何其他感覺都容易卡住宣傳的因素。如果電影是好的，真不希望讓這個原因給卡住了。

種種疑慮要等看過電影才知道。但森林取景這部份，或許是另一個這部電影值得去看的因素——這是寫在看電影之前。我是主張即使有企圖卻失敗的電影，都比無企圖的電影值得看，如果是有失誤，這也是可以一起學起來的東西——《德布西森林》最少都會是一部有企圖的電影，雖然我不太喜歡預告片，但還是建議對電影有興趣的朋友可以去看看。

聲音的東西：前陣子看《尼羅河女兒》的片段，光是一聲「吃飯啦！」就真的好得令人崇拜，想掉眼淚。視覺上不對眨眼就過去，耳朵是關不起來的，在定性電影時更關鍵。有些電影，我理智上想去看，最後沒動力，原因是一聽就不對。不過我在這上頭可能有些病態，但就是這樣了，也沒辦法。演員的聲音是最沒法子作弊的，只要有一秒溜神，那一秒就會非常刺耳。刮人又傷心。

12―散步者、飄流者、畢安生

2016／10／18

今天我算了算，一天當中在微不足道的小事上，大獲成功了十次。小到看電影進場前，希望在十分鐘之內找到可以迅速果腹的點心，都在一家賣木工玩具店找到……。看了一個短片一個紀錄長片，都很棒。傍晚時還因為在一件事大有斬獲，高興不已——不過是有點女生的事，不太好意思還在雜念中寫出來。

然後在萬芳醫院捷運站附近的小書店買了奇特的書，奇特到店老闆還來跟我打招呼，我解釋了我為什麼買的理由，老闆哈哈大笑之餘還給書打了折扣。因為我規定自己沒做好做到這事那事之前，不准去逛書店——今天好不容易才因為待做清單的事勾完了，可以逛書店！太久沒去，老闆都不認得我

了。其實以前他還常常不厭其煩地幫我包禮物。雖然只有一面牆的書架是非

漫畫非理財與做麵包之類,這唯一的一面還看到《齊克果日記》、辛波斯基

最近的詩集、《柯慶明論文學》——齊克果的雜文或寓言都很好看,日記可

能也很有趣,但我手上還提了三盒庫斯庫斯,書只能用限重的概念買。架上

的《絕歌》拿了又放回去,畢竟想到受害者與其家屬,雖然不反對這書的出

版,但暫時還是買不下去——想借來看看就好了。

前幾天在長春看了《日曜日式散步者》,啦啦啦,太滿足。下午四點

四十分這種場次,也只有週末好找時間。這一週是台南與台中等地也開始上

映了。票房近六十萬,不知是否有可能達百萬。長春小小廳映,九分滿——

售票員劃給我二排的位置時,口氣中似乎還有點「妳快劃不到好位」的驕

傲——我估計賣座是比意料得好。據說售票員都是很敏感的——片子有沒有

氣與勢,可以從他們的一些小動作小表情感覺出來。

瞥見長春新近似乎加了一個中午場次,這是少見的——遞增不遞減,可

見有口碑。我實在覺得,台北要是能再加一個方便上班族的晚間場次就更好

了。想想畢竟有多少文化人也還是要五六點後才下班。星期天也許要在家打掃或洗衣服什麼的⋯⋯。學生就算自由些，我做過一點研究，有的獨立製片的賣時，之後才文娛呀。以前為了交功課，我做學生時也還是習慣讀到晚餐座積少成多可以賣得極好，全靠製片超級敏感，每週分析氣象，有的獨立製片的賣拷貝，那裡加一個——不過法國地方大，放獨立電影的電影院也多——台灣有沒有這種調的空間，或許還有國情問題。

啊這個台南的台灣文學館也在跟人家做什麼粉絲頁按讚索票（可索《日曜日式散步者》的票），我有點小小不同意啦——我總覺得國家文化機關要有風度一點，臉書又不是國民身份證，一般商業機構用臉書溝通無可厚非，國家機關這樣做，沒臉書的人還得申請個臉書才能參與活動——深層來說是有些問題的。但我行文至此還有十二張電影票可索，有興趣的朋友就不妨試試。索票就給嘛，為什麼還要拍照上傳什麼的，當然啦文學館的粉絲頁應該還算可靠——不過我個人認為國家機關至少要做到雙軌制——不想用臉書的人也不該被排除在這類文化推廣活動之外。這我說歸說，大概是沒人聽的。

我今天看了女影的《中非少女漂流記》，很簡單的片子，提出的問題卻很扼要。老實說，我們都有關心苦難，但不知道自己是不是有心情看這種主題的時候。這部電影選擇了無論事件與影像都不是非常暴力的層面，卻一樣把移民與難民的主題不失深刻地巧妙呈現出來，特別適合青少年青少女——主角的年歲也是這個齡層——在影展今天是最後一場，不過之後還有全省巡迴，如果是高中校園，這部很值得推薦。對國際觀也有幫助。

晚上知道畢安生過世的消息，心情有點受影響。不過活著的我們，也只能繼續愛著——透過電影或不透過電影——我想這是我們對一位對台灣電影付出如此深重的「外國人」，能做得少少、但也絕不放棄的紀念吧。

13—影片修復是很迫切的事

2016/9/30

我今天真的萬分不想寫雜念！因為我好像看不到《大俠梅花鹿》了啦！

我一急，哭到現在，頭都痛了。寡人有疾，看不到電影是會哭的。這種先天失調，真是沒法。尤其這是台語經典修復，之前看過電影的片段，就一直等一直等。結果嘉義、高雄、新竹都有場次，只有台北沒有《大俠梅花鹿》。現在錐心刺骨了解在台北之外，影迷痛心無場次的感覺了。本來還抱希望說可能是驚喜場的加映，不過那個時間好像片子在嘉義（此處資訊有誤，我自己在之後會更正），所以我今晚一夜就大喜之後又大悲，要不頭痛也難。

可我真是報了個超級好康給大家。

不要說ＤＶＤ——重要的片子非要在大螢幕上看不可。電腦螢幕再大，細節一壓縮就沒有了，那真是會恨死。以前法國影圖片單有些片都會打出，「影片狀況很壞」——看到這種，再累都要跑去看，因為要是來不及修復，那就是永訣了。有次我入場前問工作人員：很壞是壞到什麼地步？工作人員說：很壞已經不錯了，我們還有都爛掉了的。——影片修復實在是迫切的事。

可我有一事非常不解，影展做了非常多專題介紹片，用意非常好，可是都打中文字幕了，為什麼旁白不說台語？雖然說現在很多人的台語程度都有問題，我也是——然而這種時候，不藉此機會推廣台語，不是很奇怪嗎？甚至不要去說保存語言，什麼太深的東西，就是文化推廣也有所謂風格一致性的溝通到位——如果沒有中文字幕也就算了，然而都有字幕了！不保存台語，光保存台語片，是要以後邊看台語片邊哭，因為全聽不懂嗎？撇開這點，手冊看起來做得還不錯。十幾部介紹片我看了五支左右，應該是只有這支主題曲的片是用了台語歌，真是非常可惜。

我不死心，又查一次，我太容易慌張了（這點千萬別學），當天嘉義雖然有場次，但是片子是《回來安平港》！那這樣《大俠梅花鹿》還是有可能會在台北神秘加映──我會慌張不是沒道理的，網站一下寫二〇一六一下寫一〇五，我把一〇五想成二〇一五，以為自己根本錯過一整年了，那就不只看不到《大俠梅花鹿》，簡直什麼都看不到了！

是二〇一六的影展喔，今天九月三十開始的！嘉義與新竹更早開始！花蓮的瑞舞丹大戲院十月有三天六片六場，還有映後座談！機會難得，大家快把自己可以的時間記下來吧！台北中山堂文物展還有台語劇本喔！

不過我最想望的還是《大俠梅花鹿》啦！

14｜BBC百大電影名單與《正宗哥吉拉》

2016/8/26

BBC公布了二十一世紀百大電影的名單。我很快地看了，《索命黃道宮》可以排到第十二名，我個人覺得說不出的怪異。芬奇不壞，但在排名中好到這程度是不太正常的，所以對這名單沒有很大的信賴感。有個法國影評人把柏格曼二〇〇三的電影排在第三，但這片應該連百大都沒進去（因為我是很快地看）——我原先還以為是因為片在二〇〇〇之前——。

一百七十七個影評人，雖然也找了埃及、以色列、義大利、日本等「世界各國」，但很快溜名單，主要還是美國的影評人。

BBC比較有意思是做了性別的分析，女性影評人只佔全部受邀影評人的百分之三十一。總數一百七十七人很討厭，算術麻煩。不說過半或接近，

就是不到三分之一，略過四分之一。合導的電影性別被標成紅色，變成難以計算，女導演的片在一百部中有九部，就是十分之一不到。即使把合導的三片估算成有女導演參與，也是在十分之一上下徘徊——當然這是比較本質論的觀察與計算，不過還是可以參考。

比較有趣是《IDA》，我還蠻喜歡的一個片。有三個女影評人是給了它最高分十分，男導演的作品，在總排名中排到五十五。但有些作品就是除了十分，還拿到許多九分到一分，累積起來有時也可觀。電影的品質很難這樣量化，影評人中也沒有我個人特別喜歡的三五位，要不他們沒合作意願，要不就是他們不在BBC的網絡。

然後我真的看到了《正宗哥吉拉》（超開心）——我不特別喜歡災難片，可是像酷斯拉什麼大東西跑來跑去，我是愛看的。哥吉拉看預告片，畫面一看就會覺得，在說福島吧？

先說缺點。美國特使是演員中最有明星相的，可是她一出來我就覺得像洗髮精或是美妝廣告，有點用女性魅力來醜化美國，然而這女人野心像兒

戲，良知要來就來──好像政治人物只是天真，摸一下就會變好。如果是顧慮兒少觀眾不好拍太黑暗，這個部份怎麼樣也太翩然了一點──漫畫如果是節奏部份是用得不錯，不會花而不實。很多電影所謂 KUSO 都是難看極了的偷懶做法，這片漫畫的優點不是救濟，而是真有一些竅門，構圖都是聰明的，沒有浪費。不講究視覺好看而是視覺有效──比如典型拍橋墩會稍遠一點看到橋墩體來服務眼睛，但這電影就會近拍不留邊，那是人身體對橋墩的感覺，這種簡單的道理有時有些人怎樣都學不會，一定用像明信片般的方式取鏡，就很無益。這片純看分鏡還蠻享受的。哥吉拉的外型說是參考苦瓜，我是一直想到義美的巧克力脆片。

劇情的教育意義濃縮成最簡單的兩條線，一個是對知識不認真且軟弱的政治體系，一個是依然信仰知識的族群。其中知識可以不分國界，比如一開始跟德國借超級電腦，一人說不行，因為德國資安會被影響，一人就說「我信任你們」之類就借成了──所以是兒童版的人性本善在推動劇情，成人觀點就會覺得啊那ㄟ安捏……。我本來是只想看哥吉拉跳一跳很好笑那樣（但

牠不太有跳，而是像皮卡丘放電一樣會射出光能），對有點半生不熟的政治分析，感覺像不太滿意的贈品，但因為一開始就當它是贈品，所以也不好太挑剔。

回來說優點，有幾個值得思考的東西，電影中反映出只有日本人會愛日本人的這種意識，中俄美都非善類，法國則因為有私交可以動用，就是一種從廣島原爆以來的日本被棄感，這部份是很複雜的，一方面當年美國確實是明知原爆威力卻拿日本平民不當人命看，另方面就是日本這種孤絕感也可能再使極端民族主義興盛。哥吉拉災難在電影中幾乎成了外侮的替代品，除了團結內部，也歌頌著美好的日本特性，倒不是我覺得不存在美好的日本特性，不過就拿「愛知」這一點來說，核能或核工業的發展也是一直與愛知甚至崇敬科學並行的──所以光是以知識的對決或有品性與否，來對抗核污染或核能政治，仍然不是對症下藥。電影比較痛惜的是平民逃難，這部份的誠意與感情是可以感受得到的。

飛彈都打不倒的哥吉拉，最後還是被科學知識降服了。雖然人類不可過

份自大這類教訓，是許多這類片共通的教義，不過無論反核或擁核，都能從電影中找到支持自己的論點。這裡的不徹底，就還是有一定的保守性。

電影中一種「只要負責任就能解決問題」的論調，也是太簡化了。哥吉拉一開始沒前肢，後來長出了前肢，可能是考慮片長的關係，哥吉拉進化得有點快，但是也沒有到長出翅膀飛翔的程度──若哥吉拉還會飛，哥吉拉進化得了──大概是留在續集。一些想像力的部份，還是相當有趣。生物學裡的突變，是有意思的東西。這片我大笑了三次，鄰座邊看邊喝維大力汽水的女生，全程笑了超過十次。一度我還以為，她會被金黃色的維大力給嗆到。

15｜兩種民族主義與可不可以賺人民幣？

2016/7/19

這幾天我都在想，不需要道歉而道歉，這無非是溫柔呀！嚴肅的感想當然也還是有的。不過在第一時間裡，我想到的卻只是：「以前只覺得小鎂蠻可愛的，我竟然沒有注意到戴立忍也很有型。」——我真的很容易劃錯重點（泣）。戴立忍的文章讀了，我只覺得這人很厚道。也想到古語說的：積善之家，必有餘慶。這人善良。

跟法國朋友荷聊這事，也提了何韻詩——我的朋友果然跟我都很像，常常沒活在時事新聞裡。荷一知道，第一句話就說：非抵制蘭蔻不可。我於是簡單說了一下先前法國抵制蘭蔻的狀況給他聽。也很高興蘭蔻大失血。又問他：但你會用很多蘭蔻的東西嗎？（這是為什麼我沒立刻通知他的原因之

一○）他說：嗯應該是不會。不過還是要立刻慎重檢查一下。因為你值得，

真是——白癡——我唸出家喻戶曉的蘭蔻集團的廣告詞。因為你值得，蠢

呀。——他接道。然後我們又談了一陣法國與土耳其，希臘與敘利亞。我們

都說敘利亞的狀況是最糟的，他說他現在都不買法國產乳酪，改買希臘乳

酪——因為想著要幫助希臘。我說我也愛買希臘乳酪，不過是因為希臘乳酪

真的很好吃。

英國脫歐之時，克莉斯蒂娃接受了簡單的訪問，觀點蠻有意思的，她說，

在歐洲一向就是有兩個傳統。一個傳統是所有的身份與認同，都被認真看

待，然而是作為質疑、批判與討論的對象；另一個傳統則堅持不質疑與不批

判，把身份與認同當作不動之物。（大意）

其實更早更早之前，廣播電台訪問了哲學家香姐兒·墨菲（Chantal

Mouff）——她二○一六年的新書聽起來非常有意思，如果有人有心，應該

可以加快速度把它翻譯過來。就是在對民族主義持批判態度的同時，她也批

判過往批判民族主義的左派，不夠注意民族主義中的強大利比多問題，以至

於從不對症下藥，而只是不斷以「翻過這一頁」作為對策。換言之，批判民族主義者也許可以說在觀念上並沒有不妥，但是並沒有就它的對立面去進行改善的工作。結果就是使得極右派日漸壯大──因為可以說，就是在克莉斯蒂娃清楚分辨的兩種傳統之間，存在著巨大鴻溝，不贊成極端民族主義的非常不贊成，會被民族主義強動員的也非常堅持，這個裂痕誰都不想去好好解決……。

我一點都不相信所有的中國人，都會同意他們之中的那些自稱絕對不動之士。然而就像歐洲儘管有許多哲學家（我腦中浮現了許多名字，不只是墨菲），做出有先見的警示，具法西斯性格的民族主義狂潮，在歐洲也仍如脫韁野馬般，難以扼止。這是個嚴重問題。

戴立忍事件不會只是電影史上的一個事件，網路上的群眾，也不會真的是這個事件的關鍵人物。中國的政治現實與社會制度，恐怕才是最根源的問題。如果錯以為是鄉民鬧鬧，那焦點就被轉移了。

回來說一點比較小的問題。所謂「不要賺人民幣」的說法，恐怕也是有

問題。藝術工作者或者商業工作者，任何一個行業的人，都會有想接受各種合作與互動的慾望——他工作，他領薪資——除非他是擺爛不好好演戲——這些冒不同文化與政體差異而嘗試接觸與工作的人，並不應該被簡化成唯利是圖——就算唯利是圖，也有很多不同層面可以面對：想想管鮑之交裡面，管仲是怎麼做的？鮑叔牙又是怎麼看的？

任何這一類的事，都不能只看表面，甚至也不能只看一時。稍微解世事的人都會知道，原則可以用來約束自己，但未必可以用來評斷他人。

雖然我覺得很離題，可是此刻很奇怪的，我不斷想起在文化大革命中被批鬥到投湖的老舍。他的《四代同堂》——即使在最對抗外侮如日本之時，這個「中國人老舍」，都那麼堅持不認為中國人是一個樣、不認為反抗是一個樣——。

說自己是什麼人——這可能有意義，也可能完全都沒有。重要的是接下來的「也就是說」。忘記這是以撒·柏林的話，還是他引用別人所說，在特定的歷史時期裡，一個英國人說「我是英國人」的意思，是說我身後有些

社會制度或法律制度；一個德國人說「我是德國人」的意思是：我雖然是奴隸，但我的主子比別人的主子都兇狠。——這只是舉舉例。

一個人說自己是中國人，意思也有很多種，要加以闡述——戴立忍與要求戴立忍的中國人——在以撒・柏林式的概念中，在「也就是說」之後，大概不會是同一回事。

要說台灣電影嘛，現在「票房不公開的問題」要好好處理一下才是。目前這樣很糟糕。

16 終於來到《柳川之女》之台中

2016／5／31

真是快樂得不得了了。太陽太大了，我因此提議去國美館玩，好多年沒去了，又可以吹冷氣。一進去先是看到林泰州與李孟哲的作品，林泰州拍過一部非常美又傑出的紀錄片叫做《柳川之女》。只要想到台中，我就會想到這部片。所以一看到他的作品在眼前出現，馬上一陣狂歡，完全喪失氣質地在心中吶喊：台中台中！我真的到了台中！

在路上，只要看到任何一個有水在流的地方，我就會巴巴地問：「咦？這條是不是柳川呀？」也不管人家也許只是一條安安份份的小水溝而已。

我不是從沒去過台中，但是一向都是有事，所以對台灣各個城市，我的印象都是會場式的，自己想起來都覺得很沮喪。前陣子高雄我終於用走得走

過一趟，雖然中暑到在街上，頭就去磕到人家的招牌，但自此才覺得高雄有真的玩過。看到人家寫哨船頭，我就很有感覺，因為我有在那裡撞到人家的招牌過……。非常身歷其境啦。

下一次要去台中玩什麼呢？我一定要親眼去看一下柳川！

柳川旁邊還有林之助紀念館，國美館的林之助展才剛過，之後還有浮世繪展！在高鐵站拿到的台中觀光地圖不知是何時出版的，有點不給力，連林之助紀念館都沒標出來。也沒有標出柳川，是因為河不能吃，所以都不給標嗎？真想替河抱一下不平！這份地圖也不是一無可取，至少農產品部份寫得很詳細。但空話真的太多了……我希望可以立法禁止在觀光地圖上使用「魅力」這兩個字──就那麼大點的地圖，拜託請給我們簡潔有用的內容好嗎！

但這毛病不是台中才有，很多縣市都一樣有。

地圖寫台中文學館「推廣台中文學的過去與未來」這種作文寫法，是以為我們不知道文學有過去也有未來嗎？它是有常態展或特展也不告訴我們一下！雖然說彰化不是只有賴和，還有翁鬧和呂赫若──但是想到彰化就會想

到賴和，賴和不只寫過八卦山，還喜歡爬它——這就使整個城市的輪廓鮮明

活潑起來。台中呢？我不清楚各城市出過哪些人，用一般常識去想，首先會

想到楊逵——文學館好像起碼該提一兩位作家的名字，讓旅客認識，並且考

慮要不要參觀。觀光局這種漫無邊際的行文，說真的有點要不得。也許文物

館自己有過類似的措詞，但想必是在更有篇幅的狀態，觀光地圖當然要更有

重點與扼要，否則真的不便民呀。

啊，別以為我去台中一趟，專門跟觀光局地圖過不去。這次我可是挖到

大寶啦。在國美館拿到這本《台中藝術地景》（台中文史復興組合製作），

真是令人讚不絕口。真正做到深入淺出，推廣藝文活動，除了要有內容之外，

很重要也要能做到普及，讓人保持一點輕鬆的玩心：這個小冊就頗有營養均

衡，輕食之風——輕食不是吃不飽，而是既有飽足感又沒有負擔。

先不要說很得當代藝術對地景與記憶辯證關係之竅：就算實存的地景已

不在，不代表它們在記憶中也無位置——歷史不能從屬於有形無形那麼單一

的條件。雖然精神前衛，做出來的成果卻親和。最棒的還是簡潔與具體——

處處點到為止，對任一主題了解較深入的人，會覺得是個可愛備忘，初次接觸的人，則立刻拿到可以勾起興趣的關鍵字——這種以知識與資訊服務眾人，而非重點不清的作文造句——這就是文化的誠意與功力。我覺得是個模範作品。

此外，「東東芋圓真的很好吃，推！」有台中當地人帶路，真的好幸福喔！國美館看到倪再沁的紀念展，有意思的部份不少，不過要寫了，就太像什麼博物館看展手記，這樣一來，東東芋圓可能會受到忽視，所以博物館的感想，暫時就先留給我自己了。

17—在「立方計畫空間」看萬迪拉塔那

2016/5/17

每回只要發現自己是在展期最後一天才趕去看某個展覽，就會對自己有一種輕微的不齒——這真是個壞習慣，一來這種迫在眉睫令人緊張；二來是萬一發現很精采的展，也來不及和朋友分享……。然而怎麼辦？人就不是完美的……；這個星期天我又是去趕了這樣一個展……。真是太不完美了……。

出門沒幾分鐘，滂沱大雨。淑女傘沒用至極，還沒走到公車站，全身都濕掉了。心裡嘀咕……「是有那麼熱愛藝術喔。」有一刹那，沮喪極了，為什麼非去看展不可呢？又沒人規定……。但是經驗告訴我，一分耕耘一分收穫，看展這種事，就跟吃飯一樣，定時定量就是定時有好處。忍耐著一種好

像破碎紙娃娃的感覺，實在是出門時一點沒想到雨，穿了最不經濕的衣物。

有人知道公館不營業一陣子的「蘭陽美食綠色臭豆腐與米粉羹」嗎？原來「立方計畫空間」就在它旁邊。手機裡當然有地址，但被雨淋過後有點煩，我就又鬧了這種「討厭找路只用直覺抵達」的脾氣。說來好笑，難道天地對我的脾氣有感應？當天我幾乎是直直就走到了「立方計畫空間」樓下。原本預估給自己十分鐘找路，一分鐘也沒用到就抵達展場，不禁懷疑：難道生氣會提高我的（找路）智力嗎？

我真的很喜歡這樣的空間呢。想像中以為是藝廊，但事實上更近於兩個房間──絕無迷路之憂。一開始在巴黎看展，很多是大型回顧，動輒都是百件東西，這其實也是好，都幫忙聚攏規畫了，不用到處邊找邊跑──不過後來也會覺得小展更怡情，一次去一個地方看一個作品──或是五到十個作品，細嚼慢嚥，說是看展，更近於談心與呼吸……。

〈透工：萬迪拉塔那與他所捨棄的影像〉，如果沒看到展，現在當然是來不及了，不過可以把藝術家的名字記一下，以後若有機會，千萬別像我

一樣到最後一天才去看——非常棒的藝術家。一九八〇出生於柬埔寨金邊。

「關懷缺乏實體文件記載的非官方的故事」——簡介中說得很扼要，不過這些作品的好處是遠遠超過這個要旨。我先看了作品，回來才讀介紹。現下綜合記一下觀後感：

放置了懶骨頭的大放映室，令放映螢幕與觀看者的身體高度平行——整個地緩解了傳統電影院甚至大部份美術館放映室，視覺居中略高的設計。席地而坐因此最舒服。不少錄影或裝置都會透過改變螢幕大小數量或位置，重新條件化觀者的身體性——有些很成功，有些太刻意，這裡倒是恰如其份。

影像更是環境性而非視聽焦點主導式的：來放〈獨白〉這個有著「去時間性」的作品，可說相得益彰。錄影藝術這一塊發展出來的美學其實是五花八門，但是合併歷史反省與低限敘事，說起來還是難度很高。最壞的紀錄片是種技巧性的填鴨，最好的真實電影有時也難免落入搶眼或主題取勝的誘惑——完全避開上述兩者的陷阱，但也不是離情少欲的冥思——像〈獨白〉這樣安於個人化的細部思路，然而又保有撞擊性——這大部份靠得還是藝術家本身已

有相當淬練的能力。

如果思考沒有到位，類似的形式也可能太過形式化而無法喚出觀者的感性——看介紹才知道〈獨白〉是放棄院線規格劇情紀錄片產出的計畫，這實在非常有意思。雖然說並不宿命地認為院線必定一路墮落無救藥，不過像〈獨白〉這樣的作品，也使人更確認非院線路線的重要性與價值。傳統的劇情片並不是一無是處，但是高實驗性與人文性的影像作品，實在必須也有它在社會中的生存可能與茁壯計畫。除了〈獨白〉——〈炸彈池塘〉也令人印象深刻。這是很困難舉證的一個感覺，很多紀錄片大家或實驗電影作者怎樣都拍不出來這樣的東西——「我自己會讓自己心理平靜下來」——當很不讓人感覺像受訪者的受訪者對著拍攝者拋出這一句話，這樣準確地擊中「不忍足睹」這四個字……；我完全不知道該哭或是該笑，那麼悲傷又真實，幽默又可怕。無論記憶、敘述或拍攝，都有著難以被忽視但通常被忽視的「代價」——談論萬迪拉塔那的作品，很難不以主題論，但是我以為他真正獨特的價值，實在是一種走在主題邊緣的能力……，讓主題走到彷彿不是主題的

路上，忽然間，有什麼東西更好地彈回且說明了該主題……。〈獨白〉講時間的精關部份，後來才知道也是作者的詩。

18 關於撫育我們的底層──

《新天堂樂園》中的地方電影院史及其他

2016/4/15

昨天人在光點附近，因為人還處於纖細易感的狀況，決定挑一部不至於讓自己波瀾太大的片子來看。就挑了《新天堂樂園》。

關於這片有個小故事，以前電影系上電影經濟課時，十分用心的老師先剪了一部從各電影中搜羅的電影經濟片段給我們看。其中一段大家看了蠻有感，但卻認不出片段出處，有人舉手問，老師一副「你們到底是怎麼活到現在」的眼神──不過我們都很習慣了，任何時候有電影沒看過，都會被這種眼神射中。電影經濟老師重視的片子，與電影美學老師看重的又不一樣──一般而言，美學老師在我們心中要權威一點，下課後雖然同學互相傳說，該

把這部片找來看，不過要看的片單永遠落落長，我也是昨天瞥到影片簡介，才補作功課。倒不知當年的其他人補作了沒。（嗯記得要去虧人——）

所以我推薦這片，比較不是推薦給找溫馨感人片的影迷，雖然這片也是夠溫馨的。特別推薦對電影社會史與電影經濟有興趣的朋友，其實對一般文化史有興趣的，這片也還是有它必看的地位。評論有點為難，因為上映版與導演版有五十分鐘的分別，不過就以上映的一百二十三分鐘版做一點介紹。

故事背景在西西里島，當地的電影院放映室與看戲的人是重點所在。可以看到影院建築的類型轉變、放映師工作內容到觀影者的行為模式——影片裡在影院大呼小叫等「放肆」行為，並不能也不是表示西西里島文化落後，如果我讀到的種種文獻無誤，早年各地電影院裡的「身體政治」與如今我們較熟悉的安靜不動，本就有很大的不同。看看古早人不經電腦的彈幕大爆發演出，也是可以給對電影社會性文本有興趣的人，一些反省參考點。《新天堂樂園》中還放了幾個戲院中的性行為畫面——與劇情不太有直接關係，我推測是比較忠於戲院記憶與電影社會史的關係——庶民記憶的一部份，這都

是這部電影有意思的地方。

雖然頗本於某些知識層面，但電影中知識與情感非常交織，完全不會枯燥生硬，頗值借鏡。片中許多對話，表面上像是大影迷放映師與小影迷多多的趣味交談，深層一點來看，也有導演的微言大義：電影曾經是普羅大眾與底層生活的文化泉源，是使人們能夠在日常生活立即相互給予與付出的力量。電影院中出現雷諾瓦的《底層》與維斯康提的《大地震動》──與他們的觀眾。就電影記憶來說，確實是電光火石的一刻。超想重看維斯康提，任何時候都想……。

　　兩點批評：第一是在通俗性（以這詞的最正面用法）經營得當的同時，若干政治史的片段稀釋的程度，差不多會變成「幾乎感覺不到它的存在」，可惜。第二，比較令人提心吊膽的是，所謂記憶主題，也有落入懷舊、去批判力的危險在。片中底層的自我犧牲與自虐性格，可能是寫實的──羅馬代表成功，出生地西西里代表昏暗沒希望；電影放映師是沒有前途的勞動人口，離開就是正道（還加上被銀行女拋棄這一線，就變成「必拋三說」之宿

命論了）——雖然羅馬與西西里的飛行時間是一小時，無論多多（在電影中成為居羅馬的大導演）的母親或啟發多多的放映師，以及多多本人都以「三十年不回鄉」肯定「分離之必要」，這部電影因此呈現了尖銳的矛盾：多多來自底層並被底層撫育——這裡對底層致敬的心意是無庸置疑的；但同時底層又在電影論述裡，被建制為結構中不可撼搖的絕對低下以及只出不取的所在（一種甘願被吸血的衝動？）——個人是可能出頭的，但再結構或重分配卻不在想像中——這使我想到台灣的電影《搭錯車》，這一類重覆（是合理化還是質疑呢？）底層人們向上之時「遺忘底層之必要」，是個值得正視的政治以及精神分析問題。

　如果對電影史有興趣，這部片應該可以和《我們的那時此刻》併看，自我要求更高的可以再加上高達的《小士兵》，三片併讀。《我們的那時此刻》還沒找到時間看，不過我想自由連映，應該對三部片都是不錯的一種讀法。

　除了光點，台中與高雄也有戲院上映此片，對一部出發點在「地方」的電影而言，這是一個多少令人覺得安慰的好現象——不過也許很快就要下片

了，要看要快。

片中電影從室內放映到露天的過渡一段，一氣呵成，無論就電影史或電影經濟，都是「深刻的特寫」。漂亮至極。無論視覺或心理或是政治戲。此段當可進入廣義的藝術史。（補強了所有對影片投射處投射方式作表現的現當代藝術一支的另種記憶）。我個人雖然也很喜歡電影中「電影迷就是重承諾」（即使是對小孩子）的最後寓言以及社會史部份，但以這一景最令我感到「看到大賺」。

19｜她穿一身皮衣去領獎

還是法國朋友貼出來我才知道這消息，附帶一提，是個年輕的女導演。

2016／3／08

今年奧斯卡頒獎典禮上，有個得獎者走上台前，很多人驚得不敢拍手。

有人拍下這個得獎者爽爽「瀟灑走一回」的影片，可惜因為網站技術的問題不能在這裡直接顯示，但真要點進去看看。很多其他的女性電影人雖然沒有拍手，但從表情來看，她們是覺得很興奮的，我看了也不禁想：啊哈！這才是慶典嘛。

為什麼有人拍拍不了手？因為得獎的大小姐，穿了一身皮衣而非傳統的禮

服，她表示這是為了與她參與的影片精神一致，並鼓勵其他女人勇於反叛，並不是要對什麼宣戰。Jenny Beavan，她的專業正是服裝設計，得過不少獎。

現年六十五歲，還那麼精明、堅定與善於表現──這是個很小的反叛，但是聚沙是可以成塔的。不要問我是不是所以都要不守服裝傳統才好？反叛也不應該僵化，最主要是自己要感到反叛的一致性，能夠爽爽反叛是最好。重點是妳自己的這部劇本是什麼，不是單一台詞與動作而已。她藉著這個機會，還宣傳了她參與影片的主旨與內容，可說是薑是老的辣。

看了一下她工作過的片單，看過《窗外有藍天》這種大片當然不稀奇，發現我竟看過一九八四的《波士頓人》，這才是令我開心的事。兩片是同一個導演。把《波士頓人》與《Saint-Cyr》兩片合看，可以有一些特殊視角浮現，兩片都處理了女性情誼、女性主義與女同性戀之間的緊張與不和諧音主題，頗有意思。《Saint-Cyr》導演是 Patricia Mazuy。

國際婦女節快樂啦。放一個我很喜歡的達悟族頭髮舞影片，雖然旁白說，這舞蹈傳統是為了歡迎辛苦工作的男人（我也從別的資料看到不同說法），

乍看是有那麼一點不那麼女性主義的，不過這種東西不是不能翻轉與改寫的。反叛未必意味忘卻與拒絕傳統。

20 — 黃皙暎也出現在韓國片《萬神》中呢

2015／10／6

台灣的國際民族誌影展為期很短，不到一星期。巴黎這個影展主要是龐畢度中心在辦，為期沒有一個月，也至少在兩星期之上，許多片至少有一次以上的播映機會。我只能說是愛好者，而非狂熱者。不過每年一到那時，音樂或戲劇表演就一概放掉不管，只看民族誌電影。幾乎是卯足了勁，能看幾部是幾部。

大體來說，這類電影，關心的是邊陲或說瀕絕記憶的發現、整理、紀錄與保存。難度甚高，沒有過人的技藝與毅力是做不來的，我雖然看得量有限，但總覺得學到的東西特多。台灣的片單我拿到，一看就難過，因為幾乎每一部都想看，但這時期，卻不是每天跑電影院的時候，只有星期五晚上連看了

兩部。

韓國片《萬神》不知道未來有沒有機會上院線，因為無論娛樂、教育或文化性都出類拔萃。我是因為一直對薩滿有興趣，所以看了介紹就決定看這部。原以為會是有點學術甚至沉悶（但也沒關係，因為反正是有興趣的東西）的電影，沒想到完全出乎我意料。

以片型來說，介於《凝視瑪麗娜》（這部我幾乎從頭哭到尾，我旁邊坐一個不認識的男生也一樣，所以並不是我特別愛哭）與《漢娜鄂蘭：真理無懼》。但節奏更加輕快明媚，敘事也比上述兩者更通俗，少數幾個空照攝影，也用得非常有意義。雖然不是大預算的片子，但想來也沒少花錢，處處顯得聰明。讓我更想到一部日本也與祭儀相關，但片名一下想不起來的片。比前者是因為，它不明說但討論的是「表演者人生」的問題；比後者，則是它有傳記與歷史的文化脈絡在。但片子本身最強項，是關於巫女這種實存職（賤）業與身份的關照。導演說著重教育意義，其實也有政治反省。

平埔巴宰族有女性祭司，吉貝耍部落有尪姨，這些我都只從文字上看過。

很久以前看過一篇文章，據說乩童界逐漸走向男女平權，也有女乩童了。澎湖在保存踏涼傘民俗時，遇到困難，就是小孩的父母，認為參加這樣的活動是不好好讀書，不是什麼正常課外活動。應該說，對民俗的陌生或偏見一直普遍存在。《萬神》要是能更廣泛地介紹到台灣來，除了是認識韓國的有趣切入點，也讓我們重新思考生活中的台灣民俗。

《萬神》看時真嚇一跳，是看到黃皙暎這個韓國小說家。沒想到他人挺好笑的，模仿金日成說話，說他老挺著肚子對他說：「黃作家最近寫了什麼呀？」真是有夠爆笑。黃皙暎出書時，還找了巫女來作祭儀，從這一點來看，黃作家似乎不太有共產黨的傳統作風呀。總之，這是看這部片的一個小驚喜。

另外也非常值得記一筆的是，巫女的祭儀部份，還包括了某些日常被標籤為「猥褻」的再現，比如拿著明顯表示是陰莖的大棒子，表示生鏽了該磨它等等。從性別理論與性別氣質的流動來說，有不少可觀可思之處。《萬神》還有許多精彩片段，真希望它能早日廣為播放。當天是全場滿座，映後座談人就走許多，包括我自己在內，是因為趕搭最後一班捷運。

台灣世界小說家讀本選過黃皙暎的作品，市面大概還有《悠悠家園》可以找來看。

二○○二年他還當過台北市駐市作家，不知道有沒有發生什麼事，我真是世事不通不曉。

看完電影，特別想到我自己並不記得，但聽說的事。我阿嬤在我小時候，曾在我身上掛一圈餅乾，挨家挨戶讓我行收涎禮。但我父母似乎認為這有點「落後」。不過，我自己想到，曾經掛著一圈餅乾行此禮，倒是覺得自己挺幸福的。阿嬤，謝謝妳。

影展今天最後一天，有空的人可以把握！APP上沒資料（我有點惱）。

因為我自己不能去看，所以是滿懷嫉妒，含淚推薦。

影癡看預告片中在空中飛的紅帽子，是否想到以吉普賽人為主角的《流浪者之歌》與維果的經典《亞特蘭大號》呢？導演朴贊京。巫女的名金錦花似乎是個大眾化的名，搜尋會跑出一個寫票據法的作者。

21　全新侯孝賢

2015／10／2

星期三晚上去電影院看侯孝賢的《聶隱娘》。被些瑣事加上颱風延宕到那麼晚才去看，我都快抓狂了。電影開始大概十五分鐘左右，我前面兩個年輕人就站起來走了。沒多久，我隔壁的一對老夫婦，也從我面前借過離開，他們離去之前，我聽到老先生低聲在說：看不懂啊看不懂。我很感傷，很想拉住他們說：不會的、不會的、再過一下就會懂。

後來我就很專心看電影，可以說看得眼都不霎吧。因為實在太棒了。了不起的東西太多了，今天不打算一一寫，怕寫起來就沒完沒了。「全新的感官經驗」，這通常是商業大片讓我一看就略過不信的東西，但看《聶隱娘》時，我卻不斷想到這個形容。侯孝賢從來沒有過那麼強的故事性，但又同時

做到最高度的抽象，雖然過去不是無跡可尋，但這真的是全新的侯孝賢。現在是每個動作、每個時刻，都極端沉穩、節約、又豐沛。這是每個鏡頭，都要當一整部電影來看的作品。

從唐傳奇變化來的故事，說起來沒有特別要忠於哪個史實的問題，但是兩個聚焦處，尤其有啟發性。一是講安史之亂後的藩鎮魏博，二是關於公主。傳統中國歷史說到藩鎮，必有唐的朝廷本位，嘉誠公主（唐代宗之女／德宗之妹）嫁節度使田緒，這是政治婚姻，但在嘉誠公主與唐朝廷，仍存在一種「不同一性」。電影中「冤叛了窈七（隱娘）」一語，是極重要的關節。如果嘉誠公主將自己視為執行政治文化任務或權力的工具，那就絕不存在冤屈背叛隱娘，這一類的感情與痛苦⋯訓練是沒有用的，這一點嘉誠公主與隱娘都一樣。人還是有自由。公主在正史中，除了嫁誰，幾乎沒有記載什麼，這個無聲的部份講起話來了，這是非常有意思的。

嘉誠公主「沒有同類」的另一個意思，就是自我從不完全被消滅與被吸收，所以會有脫稿演出，這對人性是非常樂觀的看法。鏡子照了就覺有同類，

這當然是騙局，幾乎是一下罵盡用影像來使觀眾熱情激動（彷彿看到自己）的電影了。（罵得優雅，但也真是罵得好）

雖然從隱娘的道姑師父眼中，田季安／六郎是該殺之人，但我們看他跟情人說體己話、抱來抱去、一起跳舞（男人下場跳舞這段除了好看，也是顛覆得不得了，他突然變成了身體，非常美），很明白這也是一個存在與給定身份（主公）不同一性的人——這就導致電影完全沒有反派。沒有反派，大概使得習慣找正邪對打的觀眾，難以進入敘事——因為電影的敘事是有的，甚至比《達文西密碼》之類都簡單許多。我猜觀眾所謂的不懂，不是對敘事內容的不懂，而是因為電影未做出強力的價值（道德）指導：是好是壞、現在是該站在誰那邊——侯孝賢真的要給我們看電影，不是給青孔雀照鏡子。

本來是想談談「看不懂電影」這現象。因為買了票進場，我想也是很有誠意要來看電影的朋友（真想去跟他們握握手，對我來說，看電影的人都是好人），所以我很想跟這樣的觀眾聊聊。可是寫到這我累了，有機會再說。

大力推薦進電影院看，看不懂也可以看下去。有時一行字看不懂，多看

兩次就明白了。電影院裡看不懂，以後會有ＤＶＤ，有恆心地看下去，任何人都有一天會懂的。要說不懂，我也有不懂，我就沒看出半點跟亞斯伯格有關的苗頭，不過完全不影響就是了。

22一皮凱提怎麼看希臘與說德國

2015／7／17

關心了一下希臘。

看了一部法語發音從一九七四年談起的紀錄片。紀錄片不是非常深入，但提供了一些背景值得參考。法國是當初力主把希臘拉進歐洲共同體（尚未到歐盟的階段）的國家，但是法國到底在考慮些什麼，現在看起來令人不安。

紀錄片的觀點大約是，懷著希臘就是歐洲文明起源的浪漫想像，以法國為代表的歐洲國家領導人，認為無論如何，以歐洲為名的組織，不可能沒有希臘。所以並沒有以實事求是的角度，去研究希臘的工業化程度以及相關條件，在對起源與文化的狂熱下，從一開始就有「希臘特別優惠」的心態。

這一點歐盟後來的領導人都是心知肚明，而之所以沒有更早一點對希臘採取嚴謹的態度，還有一個原因：法國本身也沒有很好地遵守規定——這種彼此放水、半睜眼過日子的文化，是很值得注意的。交相賊——古語好像是這麼說的。

如果組織只是個合唱團或象棋研究社，那就算了，但現在卻是攸關國計民生。人類學家瑪麗‧道格拉斯曾寫過一本書，叫做《機構如何想事情》（How Institutions Think, 1986），非常有意思。我們都大概知道這個或那個人想些什麼，如果不知道，也能透過一些方法去了解。但是一個機構呢？它究竟有沒有想法？在機構中工作的人的想法，能等同或變成機構的想法嗎？因為是十多年前讀的，後來又送了人，手上沒書。不過看這個歐盟的狀況，不知道有沒有人類學家去研究一下。

姑且不論後來的發展，看這個希臘著迷現象，不能不想一想，文化崇拜的問題也存在台灣一部份人心中，不過對象比較是中國。假如只是文化組織，也就算了；但是一個經濟組織不做經濟考量，這是缺乏常識。我們在台

灣也會看到一些加入狂熱——不是加入一定不好，但是以為加入就高枕無憂，這種心態卻是恐怖的。太陽花學運目前也不能說被研究得非常透澈，但是台灣的民主是刻苦得來的，又長期有人堅守本土化或草根的努力，這些不能量化的工作，至少對台灣人有一個簡單的影響：我們沒有那麼隨便——覺得不對勁時，就有人能拉警報，要求把事態看得更清楚。我覺得這與信不信任中國沒有非常大的關係，只是因為社會長期開放與自由，理性與自主的意識就會自然養成。

如果好好珍惜這部份，半自知、半不自知養成的國民文化，台灣雖不到做為什麼文明表率，但至少不會做為負面教材。

在台灣出版有《二十一世紀資本論》的皮凱提，也上了若干節目談到這個問題。他的主張比較傾向免除希臘外債——他提醒我們，德國本身就是一個從來沒有歸還外債的國家，無論是第一次大戰或第二次大戰後。（法國也有例子）記者問他，你的意思是說，德國的經濟奇蹟是建立在一模一樣、但我們今天拒絕給予希臘的援助？皮凱提回答：完全正確。「我們不能要求下

一代為上一代的錯誤付出代價。」他說。他且措詞強硬地表示，誰要將希臘逐出歐元區，誰將變成歷史的垃圾。

皮凱提的意見對希臘是不是最有幫助，我不敢斷言，歐盟或歐元本就是問題多多，希臘留在歐元區，究竟是給歐元面子呢？還是真有實質幫助？一下也說不完。他自己也認為經濟學不是什麼可靠的學科，這使我想起我第一次得修電影經濟的科目，修課之前我想了解一下，經濟學家怎麼看經濟學，結果看到一篇文章，登在非常嚴肅的教育性期刊上，作者的意思是，經濟學的用處可能還不如氣象預報──因為預測能力可能比氣象學還不如。他並不是開玩笑。所以經濟學家，或許是對希臘狀況最寬容的一群，因為他們可能比其他人更了解，知識對這個領域的幫助，有多麼薄弱。

我們看整個希臘外債形成的過程，雖然不能說希臘人完全置身事外，但說要他們負起責任──也有些困難。就拿逃漏稅問題來說，究竟是一般希臘人逃漏稅，還是稅務員中飽私囊，或者是國家根本缺乏稅制規劃，可以說是一團亂。另一個紀錄片裡也談到，希臘人有缺乏國家認同問題，缺乏國家認

同表現在雙方面：國民不高興繳稅，國家不知道要建設。——許多詮釋指向

這是因為過去鄂圖曼土耳其帝國統治時，希臘人視政府如搶錢人，有不交稅

才比較合理的感受。即便此政府後來已不在位，此種歷史遺緒仍是希臘國民

性的一部份。——這是不同來源的紀錄片都提到的一點，不過這有點簡化，

我覺得有參考的價值，但如果以此定調希臘外債的問題，這就有些危險且不

全面。

　　希臘人有很強的文化認同——記得曾在一部希臘電影中看過，希臘人認

為，如果不是歷史發展的偶然，純以文化較量，希臘語較英語，更應該是世

界語言。我還有一本希臘語與法語對照的書呢，也是真的覺得希臘語保存了

不少特別的思想。

　　完全題外話了——希臘菜真的很好吃。不管是把米放在青椒裡一起煮

熟，或是特別不甜要加蜂蜜有點澀味的優格，一直是我很喜歡的。就味覺來

說，會覺得有「深味」。就是不是入口就會被取悅，而要到各種較罕見的味

覺，如不太強的酸、不太強的辣、甚至近乎無味的草香衝突起來，才有混合

的愉悅。像音階──希臘菜裡有時間。

一開始並不是因為想吃希臘菜才吃到的，而是因為有家開在大賣場內部，一旦我例行採購太趕，趕到來不及做飯，就帶著購物拖車在那裡吃。男女老闆和廚師都很和善，也許有種疼惜外國人的心理，生菜啦馬鈴薯總加量加給我，就連廚師都會跑出來跟我說說話。除了非常噓寒問暖，偶而也來談談音樂或戲劇──餐廳裡總有不少替小劇團宣傳的傳單。

會到那裡吃飯，通常是日常生活已經疲憊不堪──比如大考或是報告交出之後，所以人常是木木呆呆的。現在回想起那些被呵護照顧的片片斷斷，實在有點熱淚盈眶。我真想念希臘人。

23 — 侯孝賢最是給國高中生

2015/5/26

向來只有聽過有布丁狗，沒聽過有台獨狗的。

這實在是很壞的風氣呀，而且有本事就罵人台獨小鳥、台獨貓、台獨蝴蝶、台獨長頸鹿啊——單單挑狗是為什麼？因為只看過狗是嗎？而且台獨狗是什麼東西呀？我腦海裡首先浮現的，竟然是龍龍與大忠狗，快樂地在原野上遊玩。所以用動物罵人實在不好，很可能很難達到效果。有什麼想法，最好還是好好地說。台獨狗？我還皮卡丘咧。

舒淇有什麼歷史？一句話回答啦：英雄不怕出身低。

侯孝賢拿了導演獎，這是沒什麼好說嘴的。今年我本是覺得很可能是侯孝賢的金棕櫚年，還沒揭曉前，一度想要不要找人賭一把。關鍵不完全在侯

孝賢，這毛病主要在坎城。坎城要是改了毛病，侯孝賢就會拿金棕櫚；沒拿，我的反應就是：坎城老毛病。——也注意了其他導演是那些，金棕櫚得主的導演我看過幾個片，不過就是不壞——這樣給獎很無聊耶，《世界報》悶悶地說：此金棕櫚顯示本屆不太明朗與較不具有開創性的給獎。

在侯孝賢《珈琲時光》和《紅氣球》之前，偶爾還會有這裡較好那裡較好這種不完全的想法，但到這兩片時，哇，那簡直不能看——會被嚇死，那種好的程度。我現在寫到仍然眼睛裡都是淚，這就是電影。不過我也真的覺得有點累了，意思是，逢人就要解釋一遍「要去看」。那種好，不是技巧的技巧，而真的是藝術的技巧了，如果我要自己過癮，去分析或解釋，並不會太難。但是好吃的東西，重要還是要吃——「要去看」這三個字，我絕不是隨便說說。侯孝賢，別名就是「要去看」。

坦白說，有太多人本身養了太多嬌生慣養的壞習慣，喜歡嚷嚷新電影怎麼壞，侯孝賢的片怎麼那麼慢——真是慢你的頭了，最慢的是你，連電影都跟不上。也是整個風氣都是惡劣的。

然而談到侯孝賢有時也是為難，就是他老人家和柯文哲有點類似，有些言談──唉就是有點傷腦筋啦。我個人是覺得他有點容易被記者挑撥，然後有一些火爆東西砰砰砰跑出來，該怎麼說才好，也不是說他直來直往不細膩，但這裡說到並不是批評他的為人處世。意思是，比如跟蔡明亮相比好了，蔡話說得不多，但要說的時候，我們都知道他在說什麼。蔡明亮反正也不打算怎麼親民了，就是堅決走自己的路，所以比較知識傾向的人要贊同蔡明亮就是容易的，就是藝術自主嘛。

侯孝賢相對就比較苦，我覺得他拍的電影是給國高中生，那種書看得也還不多，但是心裡開始滿滿有話要說，說不出來──沒有任何藝術習氣（這包括了最好與最壞的東西）的族群。侯孝賢是最沒有確定性的一個導演。他以前說他要拍出「天意」，大家跌倒的跌倒，暈倒的暈倒，因為覺得他亂說一氣。不過高達也曾經說過的，電影必須是奇蹟。──眾人反應不會那麼激烈，因為知道奇蹟兩個字，背後也是有所本的。西方在字與歷史的敏感度上是強一些的，我們對電影開始談論，比較大規模與認真，大概也是從侯孝賢

開始。

雖然知識份子給侯孝賢的肯定往往也是不保留地，但是因為他的「世界」是這樣——他會、他也必須去接觸比較大的人口（換成術語就是票房是重要的）——蔡明亮就很適合美術館，相得益彰。但侯孝賢就是戲院，最好還是二輪。（我）是被人要求過排名，也被問過：為什麼侯孝賢排在蔡明亮之前？也被做過評語說：以為妳的排法應該是顛倒過來。我也回答了，蔡明亮的優點也是明顯的。所以純粹是個人因素：我本身是比較冷的人，所以特別能受惠暖的東西。（說到排名，我還挺喜歡徐小明，不知為何後來不太有看到了。）

另外補充一個東西，要說侯孝賢是站在女人的這一邊，這倒絕不是空話。這東西，楊德昌我始終覺得是假假的（其實不過就是電影假假的），而且我從頭到尾不買帳（我也知道為什麼），所以談到楊德昌我一向保持禮貌性的恍神。但這東西在侯孝賢那裡不是風尚——甚至連社會批評都不是——是到肌里深處了，有時只是一個鏡頭或三兩對白，有點類似花裂（正確說法

是綻放，但我總覺得那像裂開）那樣，像日常生活遇小神，那樣細細的驚奇。

百分之九十八都是醞釀，然後有那個百分之二的日出或流星——總之他是真

的做到了。站在女人這邊不是容易的事，這不是過馬路，從這邊走到那邊就

了事，做得到的人就做，做不到的人也不要作弊，誠實站在男人那邊，給看

男人的真相，這也是另一種貢獻。站在女人（比方里爾克或太宰）或站在孩

童（宮澤賢治）的一邊，這是藝術能力。當我們說及「侯孝賢站在女人這一

邊」，我們說的是一種藝術高度。

　　侯孝賢如果要說一些奇奇怪怪的話，這我實在只能在家哀叫或者做鬼

臉。

　　但要說他和他的電影，那就是「電影是好的」。

24—野孩子香妲・艾克曼

2015／9／6

天空是秋天的天空，但是雨聲還是夏天的雨聲。

下星期三14號晚上，我會在閱樂書店，和女性影展的朋友一起談談去年離開的女同志導演香妲・艾克曼。今年的女性影展會放好幾部她的片子，都非常精彩。這部份我覺得影展做得算不錯，法國那邊都聽說有爭執，有女導演抗議不夠恰如其份地向艾克曼致敬——我們這裡倒是已經好好地辦了一個展——第一時間。

幾部經典，與不是那麼容易看到的早期珠玉，都可以看到——我在法國時，還是東跑跑、西跑跑，這裡一部那裡一部地看——現在有影展，可說機會難逢。自己慢慢一片一片湊，是沒有影展那麼方便——有些我估計，不是

影展也未必看得到。我自己過去是半靠各種展與半靠ＤＶＤ雙管齊下——

像《珍妮德爾曼》雖然是大經典，就在巴黎也不是經常容易看得到。這片我

也還是靠ＤＶＤ看到的。

　　因為還是有許多人會覺得，知不知道她是女同志很要緊，所以會說一說

這個面向。不過，她之所以有很多可說，還是因為她是一個無論在主題或是

電影方法學上，跨度都很大又極有建樹的導演。大部份的電影書都把她寫得

非常知識份子，然而雖然她的理路清楚又極聰慧——因為導讀文長的限制，

我後來不得不把文章中的「天才」二字刪掉，不過寫到她的時候，總是一直

想寫「天才」二字——雖然刪了這兩字，我還是想說，她有某個部份，那種

天才是像莫扎特的天才，是很強的給予愉悅、親和與化繁為簡的天賦。（有

學者是把她純簡化向度與小津相比的——這相比我覺得反而不見得那麼好

懂，不過也非毫無道理。）所以實在也不限於對同志主題有興趣，或所謂知

識份子取向的觀眾。

　　香姐是有一個很底層生活的底，在人生當中的。雖然知識份子非常擁護

她，但她心中真正的理想觀眾，恐怕還是像她自己年輕時，那種翹家翹學，在邊緣眺望這世界的野少女野少男。類似楚浮這等「不良少」。

前前後後也看了一些法國早期電視上對她的訪談——要一一把有趣的部份翻譯出來，暫時也沒那個精力，不過座談大概可以挑一些特別有意思的部份出來說說。

25｜台中人再也不想坐車到台北看電影了

2015／10／23

和許多人一樣，我從很早開始就在等奇士勞斯基的《不絕之路》上映，今天正好是上映日。不過前陣子看到一個令人難過的消息，就是在台中的居民，發起要湊足五百人簽署，以使影片可以在台中上映。也看到台中人寫道：再也不想要坐車到台北看電影了。我當時心痛不已，但因為情緒太激動，怕做出不理智的事來……。所以沒有立刻寫這事。

這裡有太多問題了！就算一次成功，難道每次都要這樣做，才能讓電影上映嗎？

剛剛去看了一下相關消息，台中人串連的結果已經有成效，《不絕之路》確定會在台中上映！高興之餘，還是忍不住想，需要有整體的規劃與政策來

使上映正常化。在地人的力量還是不容忽視的。如果有台中人還不知道這消息，可以上默契咖啡臉書看看，咖啡店表示如果無法上映，要負起責任包場……真是豪氣萬千，默契咖啡的咖啡我是喝定了！

想當年，亞維儂也有還沒有發展起來的歲月，到現在，不止巴黎、全歐洲甚至全世界都要去亞維儂……沒有理由，台中不可以有同樣的志氣與未來！一起加油吧！然而亞維儂也是有點過頭，就是讓藝術季幾乎吞噬整個城市。無論如何，為《不絕之路》連署的四〇九人，這是第一步，而且電影叫做《不絕之路》，這個兆頭不是挺好的嗎！也希望人文電影的不絕之路，從此在台中展開！

26─因為四方田而想看狸子演的電影

2015/10/20

四方田犬彥的《日本電影與戰後的神話》，讀起來輕鬆到令人大吃一驚。

第一篇講少年時看到的情色電影，內容不知該說是悲劇或喜劇，然而真有意思！雖然我大致上看過一些日本電影，但是狸御殿這個類型的電影，完全不知道！據說是完全以狸子這個動物為主角的電影。我當下馬上進入「我非要看這電影」吵著要糖吃這類發熱狀態。

總會有一張劇照吧，狸子演的電影，到底像什麼樣呢？我急急翻著書。

結果書中只附了一張照片，底下還寫著章子怡，看照片大概也是真的章子怡，不是狸子，害我失望得好想哭。作者還說，哆啦Ａ夢的臉，一看就像是狸子──不過我印象中，哆啦Ａ夢被說是狸子，是會氣得大瞪眼睛發怒的。

滿腦子狸子狸子，結果使我讀這本書時，只要看到孤寂什麼，都第一眼看成狐狸……。日本人的孤寂變成日本人的狐狸。想起夏宇某詩：喜歡的朋友那人也有他的孤獨／但是他管它叫／我的母鹿（〈開車到里斯本〉）

──有陣子沒翻開夏宇的《88首自選》了。一翻開來，所有的快樂，都又親愛地歸隊而來。雖然我不至於要陪葬品，不過喜歡這書的程度，讓我覺得「總算可以了解為什麼有人要拿某物陪葬了」。今天還把阿多尼斯詩集的書衣剝開來，看裡面是什麼樣子，一種並非晴空的天藍，好看好看。通常不喜歡天藍系，覺得是制服色，原來天藍色系裡也有我喜歡的，也許是較近某種玉石色。聽說過風信子藍，總覺是很美的顏色，但並不確定這名字的實際顏色是什麼。在我腦中，總把風信子與蒲公英搞混在一起。

如此幸福了很久。想著一種不知其本本姓大名是什麼的藍。

27｜也算香港驚險電影——建制派與泛民派難忘的一天

2015/6/23

＊這篇憶及的電影是王家衛的《2046》，末尾的故事幾年後是《老娘叫譚雅》的藍本。

2046距離今天至少還有三十年，在電影上映當年，似乎是更遠的未來。但是2046原來是個要緊數字，就像很久以前的1997一樣，2046算起來正是所謂「香港五十年不變」政治承諾的最後一年。

時間過得真快，在我年輕時候，聽到「五十年不變」，其實也錯覺過那彷彿完全不會有變化。現在五十年過了二十年，究竟有變沒變，我想三十歲以上的人，都會有想法。

上個星期，很難不注意到被黃毓民稱為「天有眼」的香港政改否決案過程。法國《費加洛報》稱是「戲劇化的一刻」，《世界報》說是〈香港摒棄中國支持的選舉法案〉——這個標題有讀者發出異議，謂這是中國「強加」而非只是「支持」的法案——比較細節的部份，有興趣的人自己查詢了。做為寫小說的人，讓我覺得有意思的是事件發生過程。

許多媒體文章都以「政改被否決本在預期之內」開頭，反而使得這件事的眉眉角角不容易清楚。因為剛跟有興趣的小朋友討論過，我就趁記憶清楚，把這「故事」再講一次。

這次名為「政改」的方案，即是雨傘革命中反的假普選方案。一般來說，建制派被定義為傾北京，泛民派則否。建制與泛民都非政黨名稱，而是指兩大陣營。

在立場上，建制派的最高目標，應該是通過北京會嘉許的政改╱假普選案，建制派在香港立法會並非少數，為什麼說「被否決是意料中事」呢？這裡需要斟酌一下。原因在於通過議案是採三分之二決而非簡單的多數決，

如果兩派人馬都是全數到齊且立場不變，建制派還差四到五票（在票數計算上我給出的數目也許會有一至二的差錯，因為我不確定規定不投票的主席在計算上是否有影響，只是描繪一個大概）。所以建制派如果爭取到四到五個泛民倒戈或說改變立場（港人說的「轉軚」），建制派大獲全勝並非毫不可能——至少在維基列出的名單中，香港議員轉變立場的例子看來並不少。所以這也是建制派在打的算盤，在沒爭取到這四五名之前，就設法流會讓投票不能進行。反觀泛民二十八票是有否決實力的，但前提也在沒人跑票或是投錯票。

這事之所以被冠上爆笑全球的原因是，建制派打算流會，但卻沒有行動一致，走掉了一部份人，留下了一部份（他們甚至不知道其他人為何走掉），結果導致走掉的人沒有投票，但留下來的數目恰足以投票（比法定投票人數還多兩人）——而且主席還是建制派的，也對建制派解釋了投票即將開始——所以就連賴給泛民派說主席耍心機或有誤會，也完全不可能。最後的結果，就是泛民二十八票反對，成功否決。而建制派投了八票贊成——這也

是個血淋淋的教訓，投票就是投票，使流會固然是合法的運作方式，但也不是不用大腦、不用算術那樣來做的。所以什麼手機啦多方便的東西，看來也是沒啥用處，人腦不用，手機也不會提醒「你要用大腦」──現代人做事越來越沒計畫，實在不知與手機依賴症的關係大不大。

就泛民派或反假普選的學民思潮成員來說，之所以沒有雀躍萬分，原因在於這只是擋下他們認為糟糕的狀況，對達成目的，距離仍遙。黃之鋒寫了一篇文章，文中這樣寫道：

……對我來說，香港未來最核心的問題不是政改爭議，而是從今天起我們便要回應「五十年不變，然後呢？」這個問題，但這個問題偏偏不是普選為主軸的民主運動能夠處理，因為即使今屆政改奇蹟地落實公民提名，當「一國兩制」在二○四七消逝以後，誰能保證中共不會強行取消各式各樣的選舉、集會自由和言論自由？誰能保證三十年後的香港不是中國直轄市？

──〈政改否決了，然後呢？正視二○四七年的香港前途問題〉

……

這個黃之鋒是挺有意思的，我十七歲時可沒有同樣的腦子。無論贊成不贊成他的說法，他提出的這一點，確實應該想到並且好好考慮。這篇文章還寫在這個立法會驚異大奇航之前，香港年輕人焦頭爛額但神智清醒的狀態，可見一斑。

在台灣，千萬也不要以為憲改之類的爭議，不需注意。雖然我的本性是頗覺看到法條會頭痛的，但我還是會關心一下。至少將來要選的人，不能太像這次離場的幾個建制派，如此托大。

我最喜歡的一個勵志故事是發生在溜冰史上的。B小姐找黑道用鐵棍打傷A小姐，都以為A小姐是不能出賽了。沒想到A小姐在醫生幫助下，膝蓋順利復健，迎戰B小姐時，B小姐在賽前竟然發生鞋帶斷掉軍心大亂之事。A小姐贏了B小姐。這個故事對我的啟發很大，我常想，要是我的膝蓋被人打傷過，我別說不敢上場，也許從此都不敢溜冰。但是人的力量是超乎想像的。從某個意義上來說，爭取自由民主的人，在當前局勢下，每個人多多少

少都是膝蓋曾被打傷的人，但是仍然堅持下去，不是不害怕，而是有比害怕更更要的事。

和小孩子玩遊戲，年紀小又一開始落後的，沮喪嚷道：「我一定會輸！我怎麼可能會贏？」我馬上問：「有沒有聽過龜兔賽跑的故事？」——他馬上重新提起精神上陣。

對於小孩來說，也許龜兔賽跑的故事就足夠，但是做為大人，我們恐怕更要緊記，就是烏龜也會睡著的。

香港泛民派否決政改案一事，建制派雖然提供了笑料，但是泛民派——我覺得泛民派這次的表現，是一個烏龜沒有睡著的故事，我還是覺得，相比之下，這有點美。

28 — 如果我們很不想很不想說話

青山真治的《人造天堂》。

一個從小就夢想當公車司機的公車司機，有天在開車途中，碰到了無差別殺人事件。雖然兇手被當場擊斃，但他卻從此陷入生存性的憂鬱。原來的生活完全被破壞了。

然而，他沒有因此變得更追求男子氣概，也不氣憤於自己的世界變得面目全非。相反地，他不請自來地，到了有同樣創傷經驗父母雙亡的家庭裡，充當起母性與慈愛的家庭主夫，照顧兩個意外後就不再開口說話的小兄妹。

看過這部電影的人，自然知道為何我在此刻談起這部電影，也知道我並沒有直接談起電影最深刻與驚人的面向。沒有看過這部電影的人，就找機會

2015/6/2

去看吧！

　想到沒有救起來的小妹妹，我也很憂鬱。本來很想逃掉或找個藉口不寫雜念了，但我想起了這部電影。建立關係與對話，是成人的責任。如果我們很不想很不想說話，也要像在這部電影中，用手指扣牆發出表示溝通的聲響。

29　今天有點發怒了

2015/5/5

今天有點發怒了。之前看導演陳果拍作家西西，陳果說沒讀多少西西就拍，雖然覺得奇怪，但還是想，那種放映會上對答有時純屬耍個性，或許是耍個性耍過了頭，沒再多想。畢竟西西地位非凡，也不差陳果一個讀者。何福仁的文章出來後，這事有了更鮮明的輪廓，別的不說，年高七十多的西西，說起來是被欺侮了。

西西作品多，有的我極喜歡，有的深受啟發，有的較無感覺。她本身對電影也很愛，傾向也屬前衛，雖然有人為陳果說了緩頰的話，說什麼帶著西西玩之類——但是今天西西以一個文學創作者的身份被拍攝，拍攝者陳果的態度卻是她的文學作品無甚要緊——固然可以狡辯他拍西西做為一般人而非

作家面向，但是對文學的輕蔑與對作者的無禮，這從任何角度來看，都是很糟糕的示範。如果拍一個司機不尊重他的司機專業，這是一樣惡劣的。

並不是要導演有對作家拜物的傾向，他盡可以有自己的角度或詮釋，或是他實際的工作並不像他的發言那麼粗糙——但是他發言的嚴重不當，實在也太超過了。西西特別，她的作品向來不搭架子，猜想她的人也是，喜歡西西，那種感情是很理智、平實與不喧嘩地——但這並不表示感情不存在。可以要求陳果道歉嗎？但說真的，傷害已經造成了。拍攝盡可以有衝突或不同意見，但是導演如果信口開河地傷人，這欠厚道的部份，如果不做處理，說真的，我有點連帶地，對主其事的目宿也要起惡感了。

30─早餐店的人讓我想起 《切膚之歌》

2015/4/7

昨天晚上坐公車，到站下車時有一個盲人青少年，還有一個老太太。因為他們大包小包的行李，下車後我下意識地停了停──我是個路癡，一向旅人如果需要服務，我只有在住處附近派得上用場。這個下車點，經常是個服務點。盲少年雖然拿著手杖，但還是把最大的行李扛著不讓老太太累到。我有些距離地看著他們，想是需要幫忙才幫忙，不需要也就不去礙事。看他們平安過到馬路一邊了，我正要轉頭就走。老太太卻突然從馬路那頭大聲對我說：謝謝！還加了一句：「這是我孫子！」我嚇了一跳，但就舉起手揮一揮示意。其實我什麼事都沒做，但卻好像心電感應一般。真覺得人是非常奇妙的。

走回家的路上，這件事上了我的心，因為我才突然想起，我是「認得」這個盲少年的。事情已經過去很久了，那是在一家早餐店。我一開始覺得怪異且不太愉快，因為少年扯著喉嚨在跟早餐店主人說話，這兩人明明隔得不遠，為何他說話句句加重音？他說的問題我也覺得似乎有點「白癡」，那些關於手機的問題，不是用看的就知道嗎？他卻跟早餐店主人一再確認。那早餐店主人一向是和氣的，那天更是和氣有耐性。我邊吃著早餐，邊咀嚼這奇怪的情境。最後是到了少年離開早餐店，我瞥到他拿手杖，這才明白。

那家早餐店現在已搬離了，原地開了手機行。偶爾我經過時，仍會有輕微的懷念之情。我有一個想法，有點接近：早餐店主人做的事，很類似文化工作。這是什麼意思呢？因為在一開始，當我不知道少年眼睛有障礙，我心裡是有點乖戾地，但是那早餐店主人溫和的語氣對我是一個提醒與幫助，讓我知道，太快著惱這少年老問些「正常人」不會問的問題，也許是不妥的，其中必定有個道理。這個經驗讓我覺得，早餐店主人就是個好的中介者——我很明確她未必是把事情解釋給所有人聽，但是她的態度是種「影響」——我很明確

地記得，當時我的暴躁之情是如何昇起又下降——都是因為早餐店主人的語氣使我下降地。

《切膚之歌》，我昨天看的電影，恰巧有一大部份，也是回應我的這個「早餐店經驗」。

對於知道導演法提阿金的人來說，我想不用多言，就知道阿金出手，必有可觀。但是對於不熟阿金導演的人，我也強烈推薦（五顆星）這部電影：因為這電影的「行為」，可以說與我昨晚偶然回憶起的這個早餐店主人的「行為」非常像：他們是某種程度的知情者，並且是在知情者與不知情者兩造之間，一個可信賴的中介者。這世界是複雜的，沒有人能對所有的事都知情，所以我們也都需要適任的中介者：《切膚之歌》的導演一向是有風格的，但是這一次，可以說他把風格發揮得更不落痕跡——或許因為他知道他處理的題材是眾人多不知情，所以在以風格餵養觀眾的感性與調節前衛性使其為最大多數人能親近一事上，非常用功地做到了平衡。喜歡看故事的人，有奇蹟連連的故事可看；喜歡看「電影」的人，還會加上對於導演「史匹柏化」

的感動——阿金史匹柏化也絕不等於史匹柏——我這只是為了方便說明。不然「史匹柏化」多是貶意，而我這裡用得不是貶意。「戰爭如果發生，到底會發生些什麼事？需要經過多少努力，只為了一次重逢？」——如果有人是需要這類提綱的，我也順手做個這樣的服務。電影音樂也是這種風格平衡的典範，真的不要錯過啊！

因為即將旅行，下星期就不寫雜念了。電影《行者》我還沒有看，不過我是挺建議大家，如果是六日去看《切膚之歌》，實在也不妨把《行者》也一起看了。出門一次花一次時間，能一次看兩片就不要一次看一片——當然時刻表大家自行研究啦。

31　不同時間點的電影劇照

2015／3／24

不是我要歧視火雞，但是看到電影《愛琳娜》的介紹文字屢屢以火雞做為開頭，我實在會捏把冷汗。我沒看過電影，但是對這部片，究竟能不能爭取到它的觀眾，蠻感興趣的。

電影宣傳要問的第一個問題，就是文字介紹與主視覺，到底是訴諸已經看過片的觀眾，或是對還沒看過的觀眾喊話？（應該沒有人會遲疑，答案是後者吧？）

——電影中有些元素，如果不是與主角共同走過故事，那些元素本身，可能無法幫助影片呈現它自己，但是對看過電影的人來說，也許是化龍點睛的一幕——如果是在辦導演回顧展或影展之類，這樣做是沒什麼問題的，比

如柏格曼回溯展時，文字介紹與劇照，也曾讓我覺得看起來很沒意思——但是柏格曼是我們已經熟悉的，文字介紹與劇照吸不吸引人，不會影響我們看不看片。那些我曾在第一次見到覺得「搞什麼啊？」的劇照，選得就是對看完後的觀眾，能會心一笑的片刻，劇照是對的——但是，是對已經看完電影的人而言。

我不知道《愛琳娜》的狀況是不是有點類似——雖然導演林靖傑並非完全沒有知名度，但這是他力圖轉型的第二部片——刊在鹽份地帶的一篇影評，多少令人有信心，轉型是成功的，火雞是意味深遠的——但是！如果電影宣傳，考慮的是讓一無所知的觀眾，也能對電影產生興趣，火雞？是暗示這有《養鴨人家》的氣氛嗎？（年代上是不是太久遠了一點……）接下來又接小提琴的元素——要不是我特別關心這部電影，我的注意力已經渙散掉了，因為沒把握，這到底是一部什麼樣的電影。——不是負面，而是沒把握，會使閱聽人很快放棄對電影的注意。

影評花了不少篇幅去說，很多人不清楚這是部什麼樣的電影，我看了臉

書上目前的宣傳，拼湊得出，這也許是部值得一看的電影，然而這種拼湊不是正常之道，宣傳的焦點不清，頗令人感到挫折。目前為止，這是一部片商不要、檔期好不容易才排上的片子，鑑於電影史上許多傳世經典，都開始於片商放煞（＠＠我竟會寫台語了），多注意一下這部片，我想是有必要。

忘記曾經是誰說過，以女主角為焦點的國片，如果女主角不是妓女，通常不會賣座。當然這是許多年前的話了。《愛琳娜》的女主角不是妓女，是不是能打破上述這個傳統（或咒詛）？這是個有意思的觀察點。看起來，導演是對一種「非中產階級的女性電影」有企圖心──成不成功還不知道，不過影史上，人文電影有許多這一類型的經典例子：柏格曼的《莫妮卡的夏天》、達丹兄弟的《ROSETTA》、費里尼的《大路》──通俗路線的，一半的阿莫多瓦電影──從片名到內容，以某個女人的寫照，帶出對整個社會環境的深刻思考。

我乍看《愛琳娜》，有點懷疑，它與雷諾瓦的《愛琳娜與她的男人們》（又名《愛琳娜》）有無關係，但拼法不一樣（所以想來是無關的），加上原來

《愛琳娜》像《愛貪小便宜的安娜》的安娜一樣，是用洋名來發台語音——

這個轉法雖然有趣——但沒有點暗示，純靠介紹與口碑——我覺得是不太穩

當的溝通。（是不是可以加點台語音標之類 XD）

如果這是一部與通俗文化有所對話，但走出窠臼的片子，「麻雀沒有變

鳳凰，但是……」或許比較像它的精神軸。如果「高雄與俠女」是重點的話，

騎機車這張照片，遠比在捷運拉小提琴那張，有張力得多——我指得是對沒

看過電影的人來說——雖然通俗片中，臉看不到的英雄不少，但是完全循著

通俗電影的宣傳法，會有一個問題，就是看美式英雄片的觀眾，可以基於什

麼情懷，多看一部台版且不正統的英雄片？

騎著機車的女騎士，傳達出來的正港台味與絕無分店的機車風景，不需

要太多藍領或勞動電影的標籤，馬上可以讓我們感覺到，《愛琳娜》至少會

讓我們看到什麼：生活的、努力的、非溫室與大千金的——。就先隨便聊到

這啦。

32　關於杯葛以色列電影

2015/3/3

為了譴責以色列政府對巴勒斯坦的政策，電影導演肯洛曲等正發起了約一千名英國藝文工作者對以色列電影的杯葛。並不是他們對以色列電影本身不滿，而是為了有效造成國際壓力，以此對以色列政府施壓。如此形成了很尖銳的兩難：以色列的電影工作者與其作品，因為對以色列政府進行嚴厲批評，在以色列境內，既是少見的異議聲音，本身處境也很艱難。

法國文化電台訪問了其中一名以色列電影導演，他表示，基本上，他也贊成杯葛以色列電影，因為對以色列政府的錯誤也深感憤怒與無力感。從以色列內部要反對以色列政府，十分無望，只能寄望國際輿論。但他也很悲觀地說，如果認為以色列政府真的會在乎電影或文化被抵制，就太小看以色列

政府的頑冥了。法國出現另一些聲音，認為文化要保持完全無阻的通行權，因為以色列電影文化已經是僅存且少有的反對與批判力量。

順便說一下，對近日蔣介石銅像移走或留下的想法。

我贊成要像適度保存做為教育場所的集中營遺址那樣，保存若干銅像。但要讓銅像轉型，只是把它移掉，我們也會忘記，它曾佔據公共空間所具有的威權歷史成份。拆掉它，太便宜它了。留下（一部份）來，它是很好的教育工具：它是怎麼來的？它如何作用？不同學科如何承包與法規如何指定美學方向）、經濟的角度（它花了多少錢）。這個奇觀，實在有待閱讀。我們可以用它來養成公民的知識、觀察與批判能力。一起重新導覽它，解構它。這次有些「新包裝」，似乎就挺有意思。

或許可以舉辦集體的擲水球比賽什麼的，有個現成的東西對準，可以提高大家的體育水準，也算一種眾樂樂。

33—伊朗導演帕那西的姪女代表他⋯⋯

2015／2／17

伊朗導演 Jafar Panahi 的姪女代其領獎。帕那西（Panahi）本人被伊朗政府禁止到國外旅遊，所以由他姪女代為領這個金熊獎。

帕那西，《白氣球》和《深紅的金子》的導演。大導演。

他的電影在伊朗經常是禁片。

希望盡快，所有的人都能看到他的電影。

34─讀《蘿絲瑪麗的嬰兒》原著小說

2015/1/6

小說《蘿絲瑪麗的嬰兒》要是拿掉「撒但崇拜」的部份，這部作品也許不會得到如此廣泛的注意──卡波提很推崇這部小說，我想他是把自己的優點投射上去了。卡波提有個短篇，沒有半個恐怖經典的元素（鬼、惡魔、殺人狂），就把我嚇得半死──世上最恐怖的東西是什麼呢？我的感想是，最恐怖的還是「冬之心」（狄更斯就寫過！）──這種冷漠，不會讓人的臉上結冰或全身覆雪，它是看不見的──它可能在我們以為與寒冬完全背反的人身上出現：兒童或少女，醫生或慈善家。但這真是謀殺中的謀殺。這小說也有費茲傑羅的成份：寫了以內心荒蕪作為代價去過「正常」生活的現代人。

杜斯妥也夫斯基曾經說過一段話，大意是：只要是重要的事，我們都不說。（這正常嗎？記得他老人家還這樣問下去。）在艾拉‧萊文的小說裡，比較珍貴的部份，是蘿絲瑪麗代表了這個掙扎的失敗。這個仍然想要把握「何謂重要的事」的努力。但是她仍然沒有問出最重要的話。她問她丈夫蓋依是否在某事上說謊？是否加入撒但崇拜？但核心的問題被略過了，那個問題就是：蓋依是否不經她的同意，就變成她的皮條客？

寫蘿絲瑪麗的丈夫蓋依，萊文寫出一個廣義皮條客的原型。狹義的皮條客用某人的身體去交換金錢，通常三方是知情或合意的。但是廣義的皮條客更加複雜，買賣未必限於單筆的性交易，取得的報酬也不限於金錢，而可能是另外一筆交易（契約）或是放水（類同賄賂）。如果被仲介者甚至不知情，是皮條客與嫖客的合意，雙方都可得到一種被仲介者也是合意的錯覺——因而在道德的層次上，事實上就是一種準強暴。但非常微妙也重要的就是，透過滑脫良知的檢視（如果雙方還有良知的話）。從小說創作來說，拉皮條這個良知的模糊地帶是有挑戰性的。

操縱一個人——這在法律上不是那麼容易舉證與懲罰——經常是有虐待致死或什麼重傷害發生時，這類精密的虐待才會浮出表面。事後諸葛的我們，很容易吃驚「被仲介者」怎麼如此好騙或順從——這就大大忽略了皮條客所運用的戰術與技巧，以及對抗說謊者的高難度。學校常教要誠實，但是不要受騙這事，卻很難教。不誠實沒什麼好處，但會被騙卻可能送命。

如果把《蘿絲瑪麗的嬰兒》當作非正式皮條客操縱 SOP 的文本來讀，會非常有意思，但這就會成就幾乎是個女性主義政治文本——也許賣相就沒那麼俏了。披上惡魔崇拜外衣的弊病，在很大程度轉移了這是日常生活政治覺醒（其實非限性別，反思宗教或政治洗腦也用得上）問題，變成是否落入惡魔崇拜之手的情節。操縱的問題，變成邪教的問題——事實應該是反過來的：不是邪教操縱，而是操縱本身，就是邪教。

造成冬之心的，不是一個人行為上的好客或多情與否，而是野心以及操縱欲，蘿絲瑪麗的丈夫有個既是工作狂又是標準丈夫的外表，他還很擅於責備別人不夠熱情善良呢——這人其實很像僵屍——人必自侮而後侮人，人必

自僵而後僵人。——今天真是有夠討厭僵屍了。

小說比電影好。史蒂芬金推薦我可以了解；卡波提推薦，則讓我覺得卡波提太可愛了一點。

有點過譽的小說。不知道能不能稱為惰性文學——至少我自己感覺，這種中間派也許可以養大閱讀人口，但也可能同時養成閱讀文學的某些惰性。文學迎合的問題總是不那麼簡單。〈第凡內早餐〉也是好讀的，但我就不那麼覺得它存在養成惰性的問題——這種差別感是存乎一心的，也很難做到絕對客觀。很矛盾：小說是有寫出些什麼，但整體還是令人失望。不過似乎很適合讀書會共讀，用來討論種種議題。

35—應該懷念忍辱負重嗎？

2014／11／25

啊諾，我也是有在關心這個金馬獎滴。

直接針對主題說嘛，我恐怕會嚴肅到太平洋去了。

就來說點閒話吧。

電影史最詭異的一章，或許是，納粹佔領法國期間，使得法國電影非常蓬勃發展；一方面是希特勒本人熱愛電影，納粹又組織精良；二方面從觀眾研究出發，也認為因為被佔領以及言論不自由之下，人們越是苦悶，越是只能進電影院去。因此，儘管納粹封殺了不少法國電影人以及猶太人，或者不少法國電影人在當時變成地下游擊隊，拒絕與德國合作，變成不拍電影的電影人——當時的法國電影，無論從拍片量或進電影院的人數來看，都「看不

出」被壓抑與扭曲：可以說是「一片大好」。連後來的法國電影工業，都可以說是「在德國佔領期間奠定了基礎」。

電影學者只能很尷尬地說，電影發展，表面看起來與自由或民主或平等這些我們以為的藝術基礎與價值，沒有正相關。夠尷尬吧！（*Les Ecrans de l'ombre. La Seconde Guerre mondiale dans le cinéma français*（prix Jean-Mitry de l'Institut Jean-Vigo）. *CNRS Éditions. 1997.*）如果是電影學者，請直接閱讀或引用 Sylvie Lindeperg 或 Yann Darré 著作。這裡我只勾勒大概。（法國學界並不避諱討論這段歷史，但是維基的法文版與英文版的不同，就是法文版沒寫這黑暗一頁。）Lindeperg 也是當年的老師。是電影史的 Mona Ozouf。

（我好像有歷史學家迷的問題 XD）

順便複習一下電影史。二〇〇二年，有部為佔領期電影人說話的電影（《laisser-passer ／通行證》），描述了與德國合作的法國電影人多麼忍辱負重與堅苦卓絕（接受審查啦等等種種）。我在看完電影的第一時間，得到的印象是，被佔領期的法國電影人挺慘的，所以這似乎是揭發與控訴德國佔

領的一部片。（《人道報》觀點。／但我覺得《人道報》有點認為可以讓年輕人認識歷史並且看到共產黨就好了，其他都先按下不表。／拍謝了老師。）

但是對於法國另外一些影評人（拍謝又是老師），認為去說在佔領期拍片的勞苦，事實上帶有懷舊色彩：從這個角度來說，是在反戰後的新浪潮。（《電影筆記》觀點）我不能百分百確定影評人用了懷舊這個詞，但是是從整篇文章的脈絡解讀出來的。這當然十分爭議，但就此主題來說，確實有讓人認真考量的必要。

── 無論是《通行證》導演或美國電影學者都將《電影筆記》觀點斥為荒謬── 然後又很拍謝就是我個人雖然沒有感覺「可責的懷舊感」的法國歷史細胞（但是法國人有這種感覺，這也應該鄭重面對吧？總不能說我們比法國人對法國歷史敏感？），但是美國學者我對你不太高興，因為很明顯你要不是沒有讀原來文章，或是你讀了但竟沒有直接討論，本來我在線上看這本英文書是想不用付錢給《電影筆記》看到原文引用或節錄，結果又害我白看好久。（《Strategies of the French War Film》）真是不夠意思。如果是我

這樣聊聊天也就算了，啊你研究主題就是這類電影，重要並有爭議性影評，

你連來源作者都沒引用，好像不太應該吧？

今天就先閒聊至此。眼睛都痛了。

36─物理學家看到藍波時

2014/9/9

中秋剛過，來說月亮吧。

──不同領域的人看電影有不同的心得，物理學家的觀點常常是我想像不到的，《電影中有趣的科學》是韓國的物理學家寫的一本書，是真的很有趣（缺點是錯別字有點多）經常讓我大笑出聲，非常開心。比如說他會問「藍波真的可以用一隻手開槍嗎？」來計算槍的後坐力，我想這是大部份電影人做夢都想不到的……。「在電影中，火星上似乎沒有大氣層存在。但是我們卻可以發現插在火星表面的旗子竟然隨風飄揚。透過此類瑕疵，我們可以很容易地看出導演對火星，就連一點最基本的常識都沒有。」──我馬上在自

己的備忘錄上加上：這輩子不打算拍火星。

不過作者從未苛責電影工作者，他只是老實說罷了，就像《妙女神探》中的法醫莫拉：我不想放過任何一個能讓人們對科學產生興趣的機會。

但最讓我吃驚的是，他說到有人在炒月球的地皮，而一九七九年聯合國曾通過《月球協定》，主張月球不得被單一國家壟斷，是全人類的共同財產──啊？月球也是我的財產嗎？我從來沒有認真想過。而在現實政治中，原來宇宙所有權的問題已經爭議多年，比如美蘇就明確拒絕《月球協定》，目前只有十四個國家簽署，但法律效力並未完備（若干未經國內立法機關批准）。

認真來看，外太空行星所有權的問題，並不完全是個荒謬劇，雖然有關事項會讓我們目瞪口呆到笑不出來，比如做這種買賣已使自封所有權人的賣家賺到五億元。然而從各種爭議看來，這很快也要成為地球「公民」的議題。

不知道台大在推廣科普教育的中心，做過這方面的專題沒有，要是來做，大概會比做「量子力學」那次還火紅吧？但這也會是個政治議題。科學也政

治，月亮也政治，實在是想不到。不推廣科學教育還是不行的——雖然說大半時間，我是比較把藝術文學活動當成自己有責的領域，但還是在這裡敲敲邊鼓，看月亮時，也想想科普教育的重要性吧！

37 — 我喜歡《神探朱古力》

2014/5/22

沒有什麼比一個人有身體更美的事了。

這件事在電影上更是真理，或如高達所說的奇蹟。

剛剛重看我私人最愛的電影之一《神探朱古力》。

一邊看一邊哭；當然不是因為故事劇情，這是一個主題上我們絕對可以稱為老套的影集性電影（我有點懷疑它是某部西片重編，我可能記錯，有兩部港片在我記憶裡是後來看過架構一樣的西片，但這不那麼重要），警察破獲綁架案。這不是有任何語言開創性或顛覆性的電影。

但是那裡的每個電影細節，一個吊飾、一雙鞋子，都沒有掉以輕心。

那種節奏——許氏兄弟就不用說了，蛋塔的臉對我來說永遠是電影裡最

美的一張臉之一。就連胡慧中，她的「壞的身體性」（非喜劇的、非動作片的）——一出場就有點像話劇或電視演員這種大忌這種爛，在這部電影中都被反轉為優點，都找到她的最佳點，許多我永遠無法忘記的經典鏡頭，在她身上，是成功中的成功。即便是十分會指導演員的雷諾瓦或肯洛曲，都沒這種韻味。皮亞拉說的，只有用最陳腔濫調的東西，才能拍出「電影」。最俗索里尼那種有文化的東西，你去看是去看他那一整個了不起的文化……。電影是可以有文化，也可以是不依賴文化的，這是電影更神秘更動人的東西。

我想我每次看這部電影，都會哭得泣不成聲。這就是所謂完美的電影。

這就是美。

柏格曼說得想要做一張椅子那樣地拍電影的美。

我真的哭得好高興。

拿命換我都願意。（我知道這聽來有點誇張，但我心裡嚷嚷的聲音確實是這樣。）許多作品我都不吭聲，因為演員的部份真是「太不對了」。對我

來說那就像血案一樣，眼睛馬上就閉起來。太血腥了，一旦演員部份是不對之時。

體性。

主題或是場景調度一切可以重要，但對我來說最不可取代的，是那份身

肯洛曲說，導演最學不到的就是這個東西（如何指導演員）。

38　比賽誰記得最多頭髮

2014／4／19

哈，我超喜歡比賽看誰記得最多電影經典畫面，這次我覺得我小小贏了。

比賽主題是「電影中的頭髮」。

補上幾個遺珠：

05 楚浮《野孩子》裡的野孩子長髮。

04 隆澤曼《大屠殺》裡在理髮院的長篇採訪。

03 Carl Theodor Dreyer 的《聖女貞德》。

02 中田秀夫的《七夜怪談》（鬼片實在太多《白髮魔女》啦《高速婆婆》啦，所以只舉一例）。

01 最後是——怎能漏掉《阿飛正傳》結尾梁朝偉對鏡梳頭的難忘畫面呢呢呢。

還是要讚美一下這個做了「電影中的頭髮」主題的影片，記得 ET 那個畫面，到位！

想到我朋友常說的：「nat 妳真的贏了，但妳知道嗎？妳真的很不正常耶。」

啊啊啊，高達在《李爾王》裡的親自演出，那髮型可是打遍天下無敵手呀，差點就要不能原諒我自己了。珍康萍的《伏案天使》也不弱。

39 《藍色是最溫暖的顏色》——（悲）喜劇經典的一幕

嚴格來說不算是雜念，《藍色是最溫暖的顏色》實在太棒了。兩個女演員的表現都令人驚豔的出眾，阿黛兒的角色已經得到很多肯定與讚譽，難度未必比較小的艾瑪一角，也非常出人意外地把一向會被用比較外放的方式處理的同女角色，演得非常內斂。導演柯西胥一貫的批判深入，但最難能可貴的是，他也非常留情。向法國電影史上的經典場景致敬的段落，非常動人。

艾瑪因為同志身份而野心難伸，在電話中向他人暴怒與大抱怨，阿黛兒卻一直問她要不要喝咖啡；之後阿黛兒仍沒法體認到艾瑪的困境與焦慮是什麼，好心向她勸慰：我和我同事有時關係也很緊張。整段幾乎是一百分的喜劇交代這兩人的悲劇：阿黛兒在艾瑪的羽翼下，從未真正面對同女與社會對

2014／3／5

抗的挫敗與不安，艾瑪的困境卻又絕非阿黛兒的咖啡的溫柔能夠幫得上忙。

我數數看過的經典喜劇場面，火候到這個程度的，幾乎沒有。就連雷諾瓦與

我最愛的皮亞拉，科西胥這一幕，笑點之冷熱交融，完全青出於藍。優點太

多，暫時停筆。台北再過幾天就要下片，要看要快。這絕對是值得進電影院

去看的片子。

40　《藍色是最溫暖的顏色》——阿黛兒是存在者

2014／3／6

繼續說一下藍色。艾瑪自學生時代結束的宴會之後，頭髮上不再有藍色。象徵自由與溫暖已不再。她自此開始不再能簡單的堅持自我，踏入社會，她一樣表現出她隨俗的那一面。在聊天兼辯論時談到維也納的重要畫家Schiele，艾瑪因為擁護克林姆而落下風；宴會一結束，她在床上就開始補課看Schiele，也許是重估自己對Schiele的看法，也許是思索自己的立場；藝術家圈子的競爭激烈與艾瑪的高度企圖心，在這一幕顯露無遺，阿黛兒則明顯一直留在「我知道畢卡索」的狀態中。（關於畢卡索，法國電影有很多的指涉；菁英的圈子裡是不說畢卡索的，除非因為特定原因或有意要向藝術無權的階級靠攏對話，因為畢卡索是有錢有名的藝術家，剛好是底層人民所

可以接受與認可的藝術家，因為對底層來說，沒有權勢與錢是非常可怕的；不可能像菁英圈那樣孤高自賞，所以畢卡索出現在她們對話中是非常有階級標誌意味的。）艾瑪雖不至於因為阿黛兒始終跟不上 Schiele 而覺得丟臉，但就藝術家對藝術家的各種短兵相接，艾瑪知道她必須孤軍奮鬥。這一夜，艾瑪的野心凌駕了她對阿黛兒的感情與性欲。導演不厭其煩地拍攝阿黛兒逐步當上小學老師的過程，因為如果對法國社會有些了解，就知道以阿黛兒的背景，能夠教法文並不比艾瑪成為畫家容易。阿黛兒如果和湯瑪斯混，後者連法國文學都不入門，阿黛兒卻扣緊了法文這個通道，力爭上游。

儘管阿黛兒既替她做模特兒又準備飯菜，

許多人都見山是山的把兩人拆夥歸於阿黛兒出軌不容於艾瑪，但是一個在少女時期讀沙特的艾瑪，對阿黛兒罵出的種種不堪言語，固然有人可以說讀書是一回事，不見得能應用在自己生活中，然而我所看到的是，那一幕主要是艾瑪已經沉淪淪得一塌糊塗，因為身為同女而要處理藝術家生活中複雜的人際角力，她的自信變得很薄弱。之前她一直想讓阿黛兒成為作家讓自己加

分，雖然狀態未到血腥，但我們都看到艾瑪已無法純真。轟阿黛兒出門，自恨（或許不是恨同志；但是恨身處弱勢）才是比較深層的原因。最後阿黛兒表面彷彿墮落到只能以性與身體召喚舊情，但是電影是始終站在阿黛兒這一邊的。

　　法國電影有個優秀的傳統，就是從「不以情欲結合勝敗論英雄」，如果不了解這部份的邏輯與文化積累，很可能會錯讀阿黛兒的寂寞：阿黛兒不只是代表個人，她是被高文化摒棄的集體的一份子。這兩個情人，阿黛兒是雖敗猶榮，艾瑪是勝之不武。艾瑪一樣對阿拉伯文化了解淺薄（太陽或正義搞不清），但這不會影響她個人發展與阿黛兒的關係，因為阿黛兒的文化不是主流與權威宰制的（如 Schiele），這是阿黛兒始終帶著她的文化落下風的深層原因。

　　艾瑪並不特別惡，她的惡幾乎也就是所有文化菁英與藝術工作者之惡：在與社會既有秩序角力過程，一旦專注奪權就捨棄弱子。艾瑪對阿黛兒的疏離是自顧不暇而非落井下石；但這個自顧不暇就是電影的警告與自我控

訴——如果艾瑪是自顧不暇的，電影至少要做出對阿黛兒的補償。畫家在法國電影裡常是藝術家與電影工作者的原型，畫家被控，為的是藝術家自控；這是所以這部電影有政治性卻完全跳脫政治宣傳：阿黛兒的寂寞是非常大與非常真實的，在這一點上我們至少不該任意欺騙。即使為了什麼同志權益之類的大名目。這是這部電影力道十足的部份。

阿黛兒或許會始終沒興趣讀沙特，但是當艾瑪不再會想起沙特時，阿黛兒的真誠與追求自由卻在回應沙特的思想：電影中她帶求情意味的最後性展演，在演出尾聲，電影鏡頭帶到窗，使我們知道這是發生在臨街有窗的咖啡座，這是她主動用私密自我佔領公共空間的一次，這完全不同於在同志遊行中有歸屬有政治團體做後盾，她更孤單更脆弱，是真正的個人，但她抓取了自由，阿黛兒是存在者。

輯二

影評事

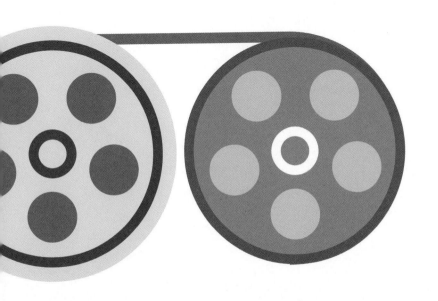

01一自（從）我毀滅——記雪侯（Chéreau）

我的第一部雪侯（Chéreau），是《愛我就搭火車》，多年前的影展看出來，同行的人都說關係太複雜，或是不好懂。當時我說了，只要清楚他說的是，親屬外的關係才是親屬關係，這電影一點都不難懂。《瑪歌皇后》是他較有名的作品。有次電影系上教授閒聊性地說道：「雪侯還是不行的，他還在導演，做場景調度……。」意思是他沒有走上任何電影基進主義的路。沒有對電影影像本身的批判。下課後我跟同學聊：「完全了解教授在說什麼，完全同意。但是只要雪侯的片有出來，我都還是第一天就要去電影院看。」同學問我為什麼？我說：「因為雪侯對我來說，不像導演，更像一種朋友。只要他願意在電影裡報告任何近況，我都想聽。我對他從來也沒有那

種對電影導演的要求。我們對朋友是不做這種事的。」

《受傷的男人》，因為呈現了男同志混亂與自我毀滅的一面，在早期的同性戀論述中，曾被認為是個負面教材。《我兄弟》非常高明，都以為生老病死在他手上，一定會有愛滋，但是沒有，電影中是癌症，但是讓你忘不了愛滋。我不是喜歡他的電影，我是信任他這個人，他透過電影說的話，具有某種有意義的真實。因為他可以透過電影說，所以還是可以感謝電影的。他在接受訪問時，總是說，他之所以成為戲劇或電影導演，只是要報仇──年少時他因為非美少年之屬，受到不少欺凌嘲笑，他說他要報仇，就是成為導演。我老覺得這件事又好笑，又讓人笑不出來。這可不是個要讓人覺得是神童的歐容（Ozon）。雪侯總有點苦澀。像柏格曼一樣，雪侯的電影裡會有「家庭」，但與柏格曼相仿的，那也是個自（從）我毀滅的永恆場景。對雪侯來說，不是只有原生家庭才「血比水更髒」，人與人之間的和解或是小團圓，都是不太可能的，到那裡，都一樣。

有天我在巴黎三區的街上，迎面看到他。他兩手各提了三大袋的購物袋。

那是巴黎百貨公司大減價的第一天，第一時間。我不能假裝我沒有認出他，但我想，這也不是什麼他願意被認出來的時刻。我轉過頭。他臉上淒淒惶惶又有點疲憊的眼睛卻深印我腦海，那是生活裡的他。雖然後來我跟朋友說起，我都開玩笑說，由此可見雪侯是個好導演，愛美，但也很會省。

過去，我記得有一段對話像這樣——我說道：「我覺得很奇怪，近來我活著就像有某個人死去一樣。但是我想來想去，這陣子我的生活裡，一個死去的人都沒有。連我喜歡的歌手或什麼，沒有。沒人死去，我的狀況卻像有人死去一樣。」聽話的對方說了：「也許那個人就是妳。死去的是妳。不是別人。」我不說話了，我懂了。這類異常的寧靜時刻，是讓我想起雪侯電影的時刻。二○一三年十月七日，雪侯逝世。昨天的事，剛知道。

02 | 可塑性電影與可塑性觀眾——《築巢人》的觀影經驗

找人一起看電影不簡單。點頭之交同看某冷門電影可以結成莫逆，但在某些時候，即便去看的是王家衛，一起出電影院後你也會暗叫糟糕，因為無意間，你做了傷感情的事啦。多年經驗下來，我深知，揪團看電影這事，不能全憑高興，要謹慎。但是「什麼人看什麼電影」，這話畢竟不全對，因為看電影固然是非常個人的一件事，但是觀眾，也就是人，是具有可塑性的。

會想到這，有個原因。幾天前，瞥見《築巢人》將在電影院上映的消息，行銷團隊的臉書出現了「導演在完全沒有商業考量的心情下進行拍攝」這樣的字句，這個「此片不商業」的形象也在其他訪談中斷續出現。從製作過程來看，這個說法大致沒錯；但卻容易引起誤解。自《賽德克巴萊》上映以來，

不精打細算的導演與苦命製片人已成為台灣電影的某種對話傳統，去看電影很可能不是去享受，而是去救援什麼。要說看電影變成慈悲之心的全民運動，倒也不壞；但做為一個糊里糊塗看到《築巢人》的觀眾（我原以為本片與愛鳥人士有關），我想談談我的觀影經驗以及為什麼「不商業說」引起我的注意。

首先，這部電影的發音不是任何少數民族語言；其次，它的內容十分容易理解。若讓任何一個十二歲的小孩來練習重述內容，大概都能說出像是「這是一個教養特殊兒子的某個父親的生活」或「主題是寬容」之類的評論；據此兩點，《築巢人》雖無明星掛帥，但它同樣沒有對愛看商業大片的觀眾設下任何艱難的門檻。這樣看來，我會認為這部片是有它的觀眾緣與市場的。所以就讓我們暫且把商不商業的標籤擺一邊，談談從這部片中，可以看到什麼。

初初開演，我就喜歡。我的第一感想是，這片選角選得真棒！暱稱「立夫爸爸」的第一男主角，讓人想到小學時班上人緣最好的那種男生，弱不禁

風卻善解人意，溫和又堅定。看電影嘛，內容之外，最重要的，其實就是看人。雖然後來就知道，此非劇情片，我的感想也不變。因為即使紀錄片也有兩種，一種不是那麼側重人物的，一種卻是人物本身即使不說話，也充滿味道。《築巢人》就是後者。讓我想到安徒生牙痛時的自我打趣話：「小作家小牙痛，大作家大牙痛。」套用安徒生的邏輯，「立夫爸爸」可說就是個「大人物大牙痛」的腳色。他的內斂與自在，不是一般演員演得來的；磨人的、不可理喻的兒子立夫，確實有讓大家抓狂的那一面，但是這對「最佳拍檔」，在真情流露與妙趣橫生二事上，並不輸給美國推理影集《神探阿蒙》[3]（另譯《神經妙探》）與他的助手；沒有劇本的即興演出，更有通俗劇所不及的真實況味。

「在苦難中歡笑」，這看來老套的生存之姿，是令任何人都能得到力量

3 ──
阿蒙有許多常人難解的怪癖，比如在性命交加的緊要關頭，他會情不自禁地先去把屋裡歪了的東西弄正。他的助手是他的協助者、保護者與教育者。

的東西；並不會因紀錄片的形式，就減損它的價值；而如果你看過朱蒂‧

皮考蒂的《家規》，或是你是奧力佛‧薩克斯（著有《錯把太太當作帽子的

人》）的忠實讀者，《築巢人》雖沒有鋪陳人類特殊心靈運作背後的各種原

理，但是它填補了這個人類心靈議題上，文字特性的嚴重不足：所謂了解不

同的人，不只要概念性的接受，同等重要的，還是感官性體驗的「下水」適

應：習慣聽看、習慣與對方處於同一時空。《築巢人》固然是在給予「社會

性隱形」族群及其照顧者一個公共現身，這一促進平等的大傳統中，但其碎

形而非瑣碎的影像結構，有效使得感官接觸突破說理封鎖進入第一線，可說

尤為可貴。

偏愛藝術經典電影的觀眾，或許可能因為對紀錄片「溫情勵志」的刻板

印象反感，成為對《築巢人》卻步的一群。然而，如果你喜歡德國導演荷索

（Herzog）的電影，或是美國導演卡薩維滋（Cassavetes）的《受影響的女

人》，《築巢人》苦心埋藏的黑色伏流，與前述兩位大師可說有所通契，而

《築巢人》不以氣勢取勝的導演風格，示範了另一種以簡御繁的功力。

事實上，我以為《築巢人》給出的最大挑戰，反而是對紀錄片類型有一定忠誠度與偏好的觀眾。我自己最喜歡《築巢人》的，是「立夫爸爸」彷彿坐在心理醫生（鏡外出聲問話的應該是導演）面前說話的那段。這是一個反差極大的片段：在這個短短的「談心時間」中，一方面「立夫爸爸」自述生命哲學，他的用詞、聲調構成了片中最洶湧的情感漩渦；另方面，攝影機的位置與構圖，卻全面捨棄優化觀眾視角的場景調度——幾乎完全側面（profile）的取鏡，比從背面攝影還讓觀眾難以接觸立夫爸爸的眼睛（背面或空景，觀眾還可以把眼神放在想像空間裡，但側面拍攝是一個心理視覺的最遠距離），甚至影音分離的處理，也都可以使觀眾得到更進入「立夫爸爸」內心世界的錯覺。然而導演在這個時刻，剪了一個非常獨特的版本（不同於預告片版）。他沒有因為「立夫爸爸」的開腸剖腹而用其他剪接技巧令其「加碼演出」；相反地，觀眾在聲音上取得較大接近權時，在影像上觀眾「最看不到東西」（請想像一下你在演唱會邊角無法向中間挪移的經驗）——這個豐富的矛盾性，造成了美學倫理上一個極具衝擊的效果：如果說整部電影的

節奏與運鏡都與劇情片不分軒輊，這個在時間比例上恰到好處的段落，卻又為紀錄片的自省性與深層內涵，立下嚴明範例：當我們說紀錄片具有其真實力量時，絕不是指它有真人真事之意。而是指得像這樣手法的創新呈現，透過巧妙引進觀眾眼神落點的「偏航」，將鏡頭敘事以外的現實感知覺，返還觀眾身上。就在這，我們看到，什麼叫做「紀錄片的立場」。

在飲料市場上，茶飲已經代替碳酸性飲料。電影消費固然是一種休閒習慣，但是習慣是可以轉變的。像《築巢人》這樣的電影，我不會以商業或藝術去標籤它，我更感覺它是一種為了人們的可塑性而打造的電影。導演沈可尚或許因為太謙虛，沒法自己說，自己的電影是各方人馬都能有所得的「可塑性電影」。但是做為觀眾，我們沒必要為了老舊的分類畫地自限，我們都是有可塑性的觀眾。只要我們對於自己的可塑性有所好奇，《築巢人》會是不錯的試金石。

03 一定要去看 《藍色是最溫暖的顏色》 嗎？

一定要去看《藍色是最溫暖的顏色》嗎？這幾天一再被問到時，我的答案都是「一定要去看」。推薦一部電影，原則上都要看過才推；但我願意破例不那麼謹慎，這完全要從這部片的導演阿布戴・科西胥（Abdellatif Kechiche）是什麼樣的導演說起。

二〇〇七年他的《家傳秘方》（La Graine et le Mulet）是一部令許多人激賞不已又津津樂道的電影。具有北非突尼西亞（前法國殖民地）背景的他，除了將一個看似簡單的「我想開店」的故事，變成對法國社會殖民主義殘存的有力批判，更因為承先啟後的導演技巧，而使電影一躍而成為當年最能夠反映「法國時代性」的標誌──由科西胥而來的「新法國風味」，不再是紅

酒香檳，不再是麵包乳酪，而是象徵法國新移民與法國全體國民共和共生的「酷司酷司」——這道在北非家庭中具有濃厚共享情感意味的佳餚，從早年在法國被當成未必上得了檯面的「異國食物」，到越來越受歡迎，進入各級學校餐廳菜單中，以至於成為今日每個法國人都會吃到（幾乎也會做）的家常菜、宴客菜，可以說是，一道菜寫盡法國對抗內部殖民的味覺史。

我自己最喜歡科西胥的另一個原因，是我實在鍾愛他將社會問題提升到童話境界的那種能力。這使得他的批判是冷，但是整體情調還是溫暖；寓意殘酷，但就像民間故事一般，在狠狠教訓的同時，總也不忘傳授以生活經驗、智慧與希望。看他的電影，絕不會用腦過度，所有學到的東西，可以說都是不知不覺地。

就電影論電影，科西胥的作品充滿意義懸疑性、令人絕對想看到底；就它變化素材的時間點與方式來說，我們不能不嘆服它揭發當代法國社會問題的深厚功力；許多論者將他視為法國大導演雷諾瓦（Renoir）的繼承人，說得就是他特殊準確的時代敏感度。有回我在巴黎的大學電影院看雷諾瓦的老

電影，電影完後，全場觀眾自發性地起立鼓掌（那麼無休無止的鼓掌，使我覺得雷諾瓦的鬼魂都要跑出來了）。我每星期在同一地點看兩部以上所謂的經典電影，但這樣全場人心激動的盛況，可說絕無僅有：法國人最愛的，說來還是最能夠批評法國人的電影。這或許是因為「愛之深，責之切」是種深層文化共識。而科西胥，可以說，就是這種可以深得人心、打動法國不同文化背景觀眾的「社會導演」、「國民導演」。

這樣一個深具反殖民性格的導演，選擇去拍少女同志，這就像是寫〈蘋果的滋味〉的黃春明或寫〈菊花夜行軍〉的林生祥，寫出以少女同志為主題的小說與歌謠一般──這能不讓人驚奇與期待嗎？這除了是一個藝術工作者勇於自我挑戰「轉換歌路」，幾乎也像，如果有天小津安二郎拍床戲（小津本人對這類東西有古板到令我偷笑的態度）一般，我會非常、非常放心建議所有年齡可以進電影院的男女老少：去看去看，別害羞。──各位，我們千萬不要為了那「總長加起來合計十分鐘的性愛戲」而忸怩不前呀！

04──為愛誘惑是高尚的──《遠離塵囂》改編電影有感

十五歲的少年情竇初開。

我問他：「依你所見，她喜歡的男孩，該有什麼特質？」

「高富帥吧。」他回答。

「啊？你怎麼知道？」我問。

「我完全不知道，」他承認：「我亂猜的。」

這種事怎麼可以亂猜？還真是沒程度啊。

也曾接到這種電話，要我回答：「請問，同志的感情，能夠衝破階級的藩籬嗎？」

戀愛讓人沒頭沒腦，然而人們在這重要事項上如此缺乏指引，也實在令人咋舌感歎。

法國曾有個接近電影界內亂的世代之辯，上一代認為要發揚法國電影的傳統，反對的聲音，則主張國界別不重要，好的法國電影，一向就勤於吸收優異美國電影的精神。筆戰正酣，被當成法國電影中流砥柱的導演[4]道出這樣的心聲：看那些法國老電影，能讓我們學會怎麼向女人求愛嗎？換言之，法國導演深深譴責本國電影，在戀愛術一事上，沒有善盡職責。引申而言，電影這個文化，要能幫助人們更會戀愛。法國絕非沒有愛情電影，但在這裡有個細膩的區分：比愛情更重要的，是求歡術的學習與養成。

「誘惑一個妳不愛的人是卑鄙的。」哈代小說《遠離塵囂》改編的電影中，男主角之一說道。這話其實可以換一種說法，那就是，只有誘惑你／妳

4 阿諾·戴普勒尚（Arnaud Desplechin，1960-），代表作有《國王與皇后》、《屬於我們的聖誕節》。

所愛的人，才是高尚的。在小說改編電影的過程中，無可避免地，許多更全面描繪當時英國農業社會的細節被省略了。電影凸顯的，是愛情更專精的領域，也就是男女兼修的求歡術。雖然我個人更偏愛哈代的原著，但是，對電影與小說進行比較，卻是個難得的機會，看求歡術的歷史流變。

羅曼史文學，能令性別更加平等嗎？肥皂劇或「八點檔」能出現更引起思辨深度的「變種」嗎？這兩個問題，一直令有志之士關心。電影《遠離塵囂》，兼具了羅曼史的平易與八點檔的戲劇張力，但在俊男美女的好演技與運鏡優美之餘，仍然架設出能夠就「愛的問題」進行討論的清楚結構，這不能不說是哈代之功。即使經過有效的簡明化，這部電影仍然不是僅停留在滿足女人單方面，「我要安東尼・阿琪或陶斯」的性愛愉悅幻想電影。權力地位會變動、肉欲也確實會強大到使人失去原則，只有感情與人格的完備，才真正堅不可摧──這個哈代式的理想，是用愛，長期對抗並遠離世俗偏見，而不是「凡戀愛必得淨土」。對哈代來說，品格與愛總是同一件事，但沒有人下地就有，誰都會走偏。所以，通過考驗與錯誤學習是必要的。為愛

誘惑，也是被愛誘惑的難處在：要想在愛中誘惑，必須學會不向其他次要的誘惑妥協。這個對不同誘惑的區別，是令這部電影，較一般愛情大片更有討論空間的關鍵。在電影製作上，可以說，ＢＢＣ「不大膽也不隨便」的折衷美學，是其主調。缺點是開創性有限；優點則是——讓任何人看起來都不費力。

每回情殺過後，總有要注意感情教育的呼聲。但是拿什麼教呢？《遠離塵囂》在這個層面上來看，是它不只提供正面形象，還揭示，無論正負面的求歡行為，都能存在同一人身上——值得了解與同情——但也仍需要我們保持清醒與風度——以主動抉擇與行動，代替空想。總而言之，當愛存在之時，我們要勇於專心誘惑。

05　香姐‧艾克曼的約會 —— 同志、電影、開路者 5

二〇一五年十月五日，香姐‧艾克曼（1950-2015）離世。許多歐美的電影人與藝術工作者，都公開表達了震驚與傷痛。其中有出櫃的電影導演，如拍《自由大道》的美國導演葛斯‧范‧桑；拍了《軍中禁戀》的法國導演克萊爾‧德妮。在諸多相關文章中，還提到較艾克曼略長幾歲、得了兩次金棕櫚的奧地利導演麥克‧漢內克，承認他受到的影響，主要來自艾克曼。蔡明亮同在艾克曼愛好者之列的說法，我似也聽過。

經過多年，我仍然感到難以言喻，看完《我、你、他、她》時的無比震撼。這部被無數電影學、女性主義與同志研究提及的經典，在一九七四年問世時，與她次年的作品《珍妮‧達爾曼，商業堤23號，1080布魯塞爾》

一樣，如藝術界的平地一聲雷。不單是因為四十年前，女同志的社會處境較今日更加邊緣，面向公共場域的發聲與作品更加稀罕；還因為，艾克曼在那貧瘠的年代，採用了極端革命性的電影語言。影評人為了分析這部片，創造出「第四人稱單數」這樣的概念；有些學者，則認為艾克曼給出「邊區隔邊（性別）認同」的表現之道。雖然她較為大眾熟悉的，或許是改編普魯斯特的電影《愛的俘虜》，以及輕快喜劇《明天，我們要搬家》，然而《我、你、他、她》，或許是在同志運動風起雲湧的此時，更值親炙的大師之作。

《我、你、他、她》立下一個後人很難超越的典範：它用既「明白無誤」又「無可奉告」的雙重「輕鬆」姿態，揭開一段女同志的旅程。它或許沒有如《藍色是最溫暖的顏色》等，襲捲大眾的勝利規模；但卻可以看作，從遙遠的過去，一再啟發眾多藝術工作者效法的一粒，早發的種子。回顧過往，

5
《安娜的約會》是她1978年的作品。

艾克曼在一九七四年，[6]正式進入電影史，實是非同小可的分水嶺事件。

相較於歐洲社會，幾乎歷經四、五十年，個別藝術家的孤軍奮鬥，涓滴細流直至與社會運動合流並進的同志運動史，台灣做為一個迅速與世界各地聲氣相通的所在（比如早年的《影響》雜誌，就已將艾克曼介紹到台灣），自解嚴到今天，社會視野開闊與接受同志權益的程度，似乎也反應在同志藝術在台灣實踐的可長可久。以今年為例，就有兩個特別具有指標性意義的事件：二○○四年首演的《踏青去 Skin Touching》，在導演徐堰玲的率領下，以經典重現之姿，在國家劇院歡慶十周年。伴隨這個慶祝活動，並出版有女同志文化觀察專書。此外，《拉拉手，在一起：女同志影像故事》的推出，同樣值得注目。有別於以往同志形象較被聚焦在名人的呈現方式，這本攝影文字書，大幅轉變為，更以女同志社群生命本身做為素材的結晶；另方面，當我們從時間的角度，閱讀這本書，我們尤其會感動於，一種絕非即時、絕非速食的同志時間／影像已翻然降生於我們的社會。在攝影與被攝者之間、作品與讀者之間，能夠慾望與溝通的，不再只是同志的身影，而是雙方能以

更具承諾動力、前瞻與回顧等意念交錯的長效時間。換言之，這裡的時間，既有歷史的張力，也有記憶的縱深。而這顯示的，既是同志表述日漸緻密與悠揚，同時也可看出，在同志與一般大眾之間，成熟對話的氣氛，已然普遍。對照於此刻，歐美文化界對艾克曼的悼念與追憶，我們大致可以這麼認為：同志藝術作為全民分享的共同文化基礎，已是不爭的事實。

身為波蘭猶太人移民至比利時的移民第二代，成年後的艾克曼，經常在美國與法國之間漂浪，她的創作也漫遊在劇情片、紀錄片與裝置藝術等多種形式中。我第一次在螢幕上看見她，是在一部介紹法國新浪潮的紀錄片中。對於艾克曼來說，拍電影是怎麼一回事呢？她提到純真的重要性。她認為，她之所以能拍出那些令人歎為觀止的東西，源於她沒有知識與經驗的包袱。因為越不知道拍電影是怎麼回事，越能享受創作自由。當她說到，「現在我太知道拍電影是怎麼回事」，她哭了起來。

6
《我、你、他、她》完成於 1974 年，但上映年則為 1976 年。

據說原創力驚人的莒哈斯，竟也曾震懾於艾克曼的創造密度。一度曾道，艾克曼會瘋掉。不過，在莒哈斯的語彙裡，發瘋與天才，都是有讚歎意味的近似詞。艾克曼確實為情感障礙症所苦，不過她如何把這，變成創作主題的作品，我並沒有看過。她的遺作《非家庭電影》，已被二〇一五年的盧卡諾影展提名金豹獎。

高達、法斯賓德、艾克曼——有影評人以此標明艾克曼的決定性地位。比利時電影圖書館的典藏人員則說：「有些導演不錯、有些偉大、有些會被寫入電影史，但也有那極少數——改變了電影的歷史。」關於極少數與改變的歷史，我想這也就是，艾克曼與我們訂下的約會。

06｜電影值得毀滅，毀滅值得電影——香妲‧艾克曼的贈禮

一束鮮花上天堂：身體的安那其

在《轟掉我的家鄉》裡，香妲‧艾克曼（1950-2015）親自演出廚房中的寂寞瘋狂——與史柯西斯以浴室為場景的《大刮鬍子》（The Big Shave）比較，單線的電影句式遠非她最感興趣。她亂竄的表演帶有更大的溝通複調與電流強度，在身體安那其的程度上，讓維果的《操行零分》或雷諾瓦的《跳河的人》（Boudu sauvé des eaux）相形見絀，濃稠的詩性魔力也是大半喜劇難望項背。握一束花、想站著死，詭譎的背影近乎有黏性。艾克曼一生都與

實驗電影惺惺相惜。這部短片毫無小試牛刀之態。十七歲，艾克曼已是大開大闔的導演。

私語竊竊剪畫面：聲音的政治學

如果《轟掉我的家鄉》中，畫外吹哨音樂令人豎耳，《來自故鄉的消息》與《八月十五日》，更展現了聲音政治的豐厚。較罕為人知的《八月十五日》，說話的是個來到巴黎的芬蘭人。她的英語有種包膜感——沒有主流話聲的公關亮度。音畫不同步，話聲在時間中不斷重新剪接畫面。沒有她說的話，單看畫面，我們既想不到巴黎的熱，更想不到，她覺得自己的頭髮髒。以肖像畫為底，也許會被歸為私語的「小事電影」。但小事未必不可見大。女體的再現、女性（不）自主移動等面向，在此源源流出。《八月十五日》感人，因為在這認識過程中帶有無目的之柔情。在《來自故鄉的消息》中，

我們聽到在紐約的艾克曼，還略帶童音地唸著封封來自母親的信，這是女兒的聲音？還是媽媽的？一種合體與扮演？那些「上不了檯面」的絮叨，將牽絆又偶帶不耐的家常感情，變奏成清奇的小曲，上乘的低調喜感，美極。

時間不只是風格：導演的硬工夫

《珍妮德爾曼》用約三小時，呈現三天。一個「在家工作的女人」，以操兵紀律持家，並服侍成長中，失怙的兒子。儘管高達在一九六二年拍了《賴活》，一九七五年的《珍妮德爾曼》，其手法的震撼性，仍走得更遠。女演員瑟西葛[7]（Delphine Seyrig）在此之前，已從影多年，艾克曼年輕的團隊

7　瑟西葛當時已合作過的導演包括雷奈與莒哈斯。她本身也致力於提高其他女性藝術家地位的社會行動，且是知名紀錄片《給我美美的，閉上妳的嘴！》（Sois belle et tais-toi）的導演，這部影片訪問了許多女演員，談論她們的困境與想法。

在她身邊，彷彿「白雪公主與七矮人」。艾克曼是以高度的準確，與她磨出影史罕見的「普通感」。這部現代電影中的長鏡頭大作，非僅讓「時間持續」元素漂亮出擊，被某些長鏡頭反對者攻擊為「不懂或不敢剪」因而高舉的「省略」，艾克曼也在此片銳利出手。當她做一個「略」，她連一秒也不多給。只專注在著名的長鏡頭，不留心她的略技，只能見識她導演工的一半厲害。短片《房間》揭露她對封閉時空的獨特關懷，可為此片小註。

女同志做為眼睛：重寫的電影史

艾克曼最經典的電影《我、你、他、她》，如三股浪潮。獨白體不斷進行轉換。「我的獨白」將自我置於中心；「司機的獨白」陳述了異性戀男人分裂的秩序，也標誌社會的兩種慣性性空白：女人被男人當作接受秩序的白紙；以及同志不在想像，更不被想像存在她眼睛的凝視。終場的女同志歡愉

床戲可看作「合寫的性事獨白」——這是最強的一段，倒映出前兩段獨白中潛伏的遺漏錯置。這個女同志的眼睛，不是以單一鏡頭與視覺呈現，而是「用時間結構出來的」。它包括了：注目自我、看見隱形、還有以實存的同志性愛，凝視視覺歷史，或說世界。女同志在此，不再是被看的內容，而是拆解異性戀電影神話的樞紐。它不是看見女同志，而是女同志看見。一九七四年的《我、你、他、她》不只被寫進電影史，也大大重寫電影史。

結語

衝撞型的藝術家如香妲‧艾克曼，一生難離「毀滅」主題。一方面，她感受到既有的藝術形式，應該藉破壞浴火重生；另方面，對於被貶的瀕危人事，她也意識到，這並非自然——必須給它們如電影，這樣的有力表現。艾克曼燦爛的創造，可以說就是由「電影值得毀滅」與「毀滅值得電影」這兩

股力量，緊緊纏繞。《他方總是更好》與《無處為家：關於香妲兩三事》兩部一短一長的悼念與致敬電影，前者親密，後者親和——非僅可見艾克曼精關開講電影，做為集中營倖存者二代的她，也在後者中，訴說了這沉痛的繼承，如何影響她。幾個曾與她共事的電影人出現片段，也極其珍貴。

07 | 真的沒有發生什麼事情嗎？──
淺介香妲‧艾克曼的早期經典電影

──她是從波蘭遷徙到比利時的猶太移民之女。二十五歲就以罕見的天才之姿，拍出激發無數導演投入電影的《珍妮德爾曼》（1975）。從主流視覺中看不見的人物與面向中取材──她表現事物的方式，有如某種天真、不立即說出道德教訓的民間童話。她在大部份電影會只是帶過不提的地方，停下腳步。初次體驗的觀眾，對於這種獨特的逗留方式，也許會在「有事發生」與「沒事發生」兩種截然不同的情緒中，感到迷失方向的驚愕與無所適從。電影，其實並不會只因為難以捉摸，就產生力量與感動。然而，越是訴諸感受性的事物，越不容易找到對應的字眼與概念──當我們在日常生活中

用「感到一片空白」來表達時，往往也正觸及最強烈的經驗。我們身上都帶有「被普通不過的東西震動」的敏感與開放性，這是香姐‧艾克曼電影的入口。由此進入，觀眾會面對的，除了電影，還是各自生活中，細小卻真實的日常神秘。

二〇一六年台灣國際女性影展的「數位修復：再見香姐‧艾克曼」選映了七部香姐‧艾克曼（1950-2015）的電影。完成時間最晚的《來自故鄉的消息》，攝於一九七七年，艾克曼不過二十七歲。所以，這個單元，或還可命名為「二十七歲之前」。

儘管評論法國新浪潮的影片或電影史，會將艾克曼以尾聲中的亮點方式列入，然而學者多認為新浪潮運動，在一九六三年，已被具一定資本的電影工業吸納。[8]而這之後的十餘年，卻是艾克曼初試啼聲至奠定其難以撼動地位的期間。除去較具正規製作規模的《珍妮德爾曼》、《我、你、他、她》（1974）以及其他影片的製作資本，若非艾克曼工作工資積攢，就是在介於資源回收與竊取之模糊地帶獲得。[9]——不同於電影史上的第一位女導演愛

麗絲‧基（Alice Guy 1873-1968），作為片廠員工地生產電影，艾克曼的起步，不無盜賊的叛逆。在新浪潮運動主力已改變策略的十多年間，她繼續以運動原初不羈的精神，完成了多部經典。

《珍妮德爾曼》問世後，艾克曼處於類似她新浪潮學長姐的位置：她也擁有進入電影工業的入場券。然而在接受訪談時，她仍談到體制內電影，對個人創造力可能造成的耗損。對於動用更多資源的製作，艾克曼並不否定，不過她還是看到，比起小團隊製作，大團體製作隱含對創作自由的癱瘓。[10]

這態度或會被視為獨立電影的勇士形象，然而我更傾向詮釋她的清醒，是基於對創造力的深刻洞察。曾有電影社會學者形容：現今電影工業找的導演不是有話要說的人，而是律師加會計師，還有股票分析師專業的人才。這意思是，算計已成「創造」的核心。然而，若還將電影視為人類的表達遺產——

8　參閱大衛‧鮑德威爾／克莉斯汀‧湯普遜，《電影藝術：形式與風格》。
9　參考 2016 台灣國際女性影展紀錄片，《無處為家：關於香姐二三事》，2015。
10　參考電視錄影節目《電影大家談》（《Parlons cinéma》），艾克曼訪談，1977。

過份精於算計，不但危險、荒謬、甚至可說是反人性。將香姐‧艾克曼早期作品做為案例研究，令人萬分震驚的，很可能就是——當電影具有較高個人表達自由時，在思想與藝術成就上，可以達到多麼駭人的高度。

您所表現的都保留：誰和誰的表現慾可以過關？

我想切入這些作品的第一個角度，是關於艾克曼電影中的表現慾主題。

表現慾是一個很早就接受社會化規範的過程。我記得，被問及誰想要當班長時，小學一年級的班上幾乎全班舉手，二年級時，盛況就不復。團體生活很快令我們學會，有所表現，牽涉到種種標準判定——對資格的考量，很快劃分某些人可以上場，某些人負責鼓掌。也不妨說，這其中正有電影人物與電影觀眾的隱喻。由此發展出的悲喜劇，在文藝中並不乏前例。因為關於資格認定，往往並不單純客觀。一度社會非僅偏愛男性的表現慾，男女如要表現，

也需服從性別氣質的二元分立。這個社會治理或說壓迫面向，也與階級與種族的歧視纏繞相生。至於 LGBTQ 的出櫃或說「被入櫃」，更是無論「表現或慾」，都更加劣勢與欠缺奧援。

電影在衝破這個問題上，經常也會回到「資格審查論」——表現慾，因此無法呈現它基本人性的面貌，而從屬於特定價值準。《轟掉我的家鄉》（1968）是個特例——但它也非常能夠引發某些觀眾暴怒。艾克曼在片中親自演出的少女，觸及了表現慾的諸多禁忌。各式劇情片中，呈現結束生命之前身影的鏡頭並不少見，但在這終場之前，觀眾多有諸種細節，足以建立不同移情。然而《轟掉我的家鄉》完全推翻關於表現慾的常見預設：它治活潑與自殺於一爐，我們什麼都看到（她做了一堆事），也什麼都沒看到（沒有「事前跡象」）。這個身體安那其，無論以怪力擦地板、一派喜劇感地自導自演、在鏡子上以指寫字樣——《轟掉我的家鄉》雖從片名就預示了暴力，然在結束前，帶電的每一舉——包括將鞋油從鞋擦到身上的界線破滅，無一不是生與死的曖昧歧義

者仍尋找「有資格的表現者」時。

（大啖義大利麵是因為這是最後一餐？還是生機勃勃胃口大開？）——尤其是她手上的花束[11]，與似乎想站著死去的姿態，在在都表現了放火之前，耀眼的表現慾怒放——星火滿身滿室——她有如一串生命鞭炮。

「無資格表現者」的表現慾，往往不是用來功成名就——不無自我毀滅可能的「做我自己」（或說「鬧我自己」），儘管有時如精神分析中發現的無意識症狀搬演，但也仍是人類自我認識的重要步驟。它有其尊嚴——透過肯認可能被賤棄為「無理取鬧」的表現慾[12]，艾克曼尖銳地挑戰了文化檢禁，也將更深不可測的尊嚴帶入電影之中。

做為《轟掉我的家鄉》的對照，《八月十五日》（1973），也是「非典表現慾」的珍貴之作。少女到了巴黎，卻在這一天選擇足不出戶——沒有什麼，還能比這，更反高潮的了。在這個「把全巴黎關在門外」的巴黎（？）電影中，艾克曼再次展現「將一個人的內心變成全世界」的功力。這一次，電影不是讓暴衝少女暴衝，而是陪伴一個身處異鄉，也許不是那麼習慣以自我為中心的少女，從一個並不覺得自己是「有故事的人」，一點一滴，流

洩構成她的小宇宙。影片柔和帶出「視覺會騙人」的系列演繹，是不無幽默的上乘性別視聽教材。緩慢與看似鬆散的結構，宛如街邊之家常閒聊，也令我們在不經心之間，碰觸生命真實的質地。這部「如歌的行板」，與《來自故鄉的消息》相彷，音與畫兩者分頭並進之後，無盡的心智剪接可使每個觀眾各自擁有第三部電影。書信電影令親密與距離，關出電影話聲的蹊徑。艾克曼看重的克曼在紐約以自己的聲音讀母親的信，都成為可表現的元素。艾不是這些書信的文學性，相反地，她說：「我媽會在信裡交代，妹妹通過了哪個測驗——這有什麼重要？但就因為根本不重要，這才非常地美！」也因此，艾克曼的讀法，也是對親情真是「沒話找話」的牽絆現象，一種混合了

11　相信花束會使不少觀眾憶及維吉妮亞‧伍爾芙的《戴洛維夫人》。

12　《轟掉我的家鄉》是艾克曼經常回顧的一部作品。她曾在導戲過程，將此影片給她電影中期的演員看，但她很遺憾地表示：結果演員變得想模仿裡頭的我，但這是不能模仿的。不像卓別林尋得一種喜劇的優雅，我的肢體舞編（la chorégraphie）更是種身不由己的迸發。——艾克曼希望演員也能從自己的內在，外放出類似的東西。

甜蜜與無謂的態度。母親的聲音是透過艾克曼詮釋的想像交響。一個聲音，真的只是一個人的嗎？其中的扮演遊戲，也是「將表現慾放在表現之前」一事上的再次回歸：最美的是溝通的慾望，內容不是——資格更不是。

您所不要的我都要：什麼人的什麼部份可以視為素材？

艾克曼介紹《珍妮德爾曼》時，曾以「我和洗碗的女人做藝術」[13]這個說法開場。《珍妮德爾曼》因此有「家庭主婦的電影」或「女性主義電影」二說。為了維護觀眾體驗電影的權益[14]，包括筆者在內的其他電影「傳聲筒」，都會傾向不觸及情節或說「社會版面向」。——雖然這會便於使觀眾產生興趣。如電影學者曾戲言：在片頭打上「真實事件改編」，就能增加票房。

嚴格來說，《珍妮德爾曼》更應該被歸類為「反社會版電影」[15]——不

只因為反煽情，還因為框架素材的方式。社會版的書寫，一向帶有明顯的規訓導向——上了社會版的都是「社會問題」，但社會版主導下的「社會問題」，往往成為「社會沒有問題」，有問題的是「某些人的社會」。這是社會版最大的自相矛盾。

「反社會版電影」瞄準與剖開這個悖論。

艾克曼曾說，《珍妮德爾曼》，為得是讓她母親等大多數的女人，都能從中辨認出自己——因此從劇本到演員表演方法，[16] 她都分毫必爭地朝不塑

13　INA 檔案影片，1977。

14　漢內克的《班尼的錄影帶》與葛斯‧范‧桑的《大象》都同屬其類，兩導演都自承曾受艾克曼的影響。在紀錄片《無處為家：關於香妲兩三事》中，可以看到後者親自分析所受影響。

15　我強烈建議觀眾不讀任何現有的劇情簡介就去看此部電影，否則至少失去半部電影。

16　演出珍妮德爾曼的為德爾菲‧瑟西葛（Delphine Seyrig），她也是《去年在馬倫巴》中的演員。她當時的演員地位與一向在女性主義運動上的投入，對《珍妮德爾曼》的宣傳與主題起了積極效應。艾克曼與她合作琢磨出的表演方法，值得另書專文。但在諸多面向中，其中一個「明星不明星」的螢幕效應，我們略可將之比為王家衛在《阿飛正傳》中，讓我們看到疲倦不堪的張曼玉與邊走邊吃的劉德華。

造珍妮德爾曼為特例的方向執行，為得是透過她，打通共相的隧道，令觀眾得以穿越[17]。誠然，現今男女未必都料理餐餐，然而目睹洗盤子或做一個肉餅所經時間，仍然驚心動魄。我們很清楚，艾克曼畢竟沒將家事「全都錄」，其中的紀錄片精神，既非醜化也非美化家事勞動，而是嚴謹處理「（家事勞動）是什麼」——電影不是終於告訴我們煮菜缺一步驟不可，而是令我們感受，在浩瀚的視聽經驗裡，原來掩埋了大量「看不見的時間與勞動」——被排除的生命在《珍妮德爾曼》的長鏡頭中冒出，像失蹤多年，然而甚至未被懸賞找回的人口。而與其說它暴露真實，《珍妮德爾曼》，更是一部關於盲點的電影。

照說任何牽動社會版概念的素材，都會是一個熱素材：普及又通俗，具備了容易煽動的各種基本愛恨。然而當導演從我們意想不到的地方開始框架，原屬於熱素材的人事物，瞬間凍結成「異樣的熟悉」。——素材並非註定熱或冷，決定它的是導演的自由與藝術選擇。在熱素材電影中都失去了什麼？這是「把熱做成冷」的艾克曼，會尤其啟發我們的問題。

在「不要拍一部便於解釋人物動機的自然主義電影」的信念下[18]，艾克曼拒絕讓電影做為解答。《珍妮德爾曼》構築大量「不填的填空空間」，做為了不起的思考結晶，它最過人之處乃在於，它並不是一部關於「該怎麼想」的作品，而是「在哪裡想」的電影——創造出來的「未完成性」，使電影成為「思考的現場」。

您所不順的我都順：少了什麼人稱下，並不少了什麼人？

《我、你、他、她》是艾克曼的第一部長片。片名就有對性別秩序的探討興趣，是部看似簡單的三段式電影。其中片名中的「她」，指得是「女朋

17 在我失佚資料來源的記憶中，二十年前《珍妮德爾曼》的觀眾，確實有人表示，在電影中，看到在無盡家事中擦洗的自己，激動難以自抑。

18 語出艾克曼導演《珍妮德爾曼》時，拍片現場與演員的錄影對話。

友」——不過這個「女朋友」，不是「他」的女朋友，而是片名中「我」的女朋友。

「我、你、他、她」的排列，並非中文「你我他」表示「所有人」的慣用語。最可以被聯想的，是法文語言學習第一課的人稱代名詞。因為動詞變位的原因，動詞會隨人稱而變。以「我說、你說、他說、她說」為例，在文法上就會有不同的注意事項。所以「我、你、他、她」不成句子，卻是造句之前，該語言使用者的前置知識。

排列本身並沒有指定絕對的異性戀秩序，但是它對同時是同性戀的使用者而言，有種「不順效應」。只以性別分立的「他與她」，未必表示「他與她」必須結合，然而這個偏重生理性別的人稱設計，使得同性關係中的「他與他」或「她與她」，看似重覆且不能執行人稱代名詞的分別作用——換言之，對於同性戀化的生活而言，其實少了一個或是更多人稱名詞。或許這個語言現象初始並不為方便異性戀，但它卻不是為同性戀使用者設想的文法工具。

表面上，艾克曼似乎只用人稱，做為人物出場序，片名也對同性關係毫

19

無指涉。然而當最後出現長時間的女同志性愛，這就與片名構成了微妙反諷：同志關係並不為文法上的螺絲或差池所阻，甚至反將一軍地凸顯了既有語言的不稱職……。一次成功突圍……。

第二段中，自「手部運動」[20]之後，就幾乎「沒有正反拍的反拍」（或曰「反拍缺席」）。卡車司機「他」的獨白，因此可被當作，「我」如何旁觀、但也臨時性地參與異性戀秩序，並透過這一過程，呈現「我」被「他」無視具有「他」不想像的同性愉悅與歷史。——一種同志經常在場，卻又被當作不在場的「同志隱形人經驗」。

以搭便車而言，在第三段開始之前，可以視其為「我」的習慣或冒險。

但第三段結束後，新的可能觀點浮現：長路遙遙，都為夜宿同性舊情人。即便是第一段中，艾克曼看似演出一個落魄少女，將床墊搬來搬去。但在第三

<hr />

19　艾克曼親自演出該角色。

20　此處使用隱語並非諱言，而是保留未觀影者的看片權益。

段之後，我們又何嘗不能回頭想像，看似窮極無聊的搬床墊，難道是在想像女朋友「她」對床墊位置的意見？——如果第三段中，艾克曼可以親演膽識過人、影史最早的女同性戲，想像她在搬床墊時，「心有佳人」，我想這一點都不過份。

上述這個閱讀只是例子之一，例證並非只有「時間長度」是艾克曼電影的力量，它的結構還造成流轉與撞擊的爆發力。這種高度創造性的開放，使得艾克曼，在給定情節極少的狀況下，驚人地，可以說得更多。

結語：真的沒有發生什麼事情嗎？

初識艾克曼電影者，很可能為其「人物看似無所事事」、「反效率的塊狀時間置入」以及我會稱為「常用刪節號」[21]的手法，或疑惑或憤怒，是否「沒有發生什麼事情」。然而，如果能從其將表現慾置於表現之先、反社會

版電影疊於社會版之上、同性性愛關係嵌入既存文法之中等幾個角度出發觀察——電影的軸心與軸位，可說在艾克曼的作品中，經歷根本性的轉向與大挪移——這也是為什麼她的電影，始終與基進二字，難以分家的原因。

所以，真的沒有發生什麼事情嗎？

21
刪節號在意思表達時，並非沒有東西：請自行想像、請以此類推、含糊帶過、天地悠悠無窮多……都是作用。刪節號是情緒與張力的元素。艾克曼經常只突顯局部的敘事，並非不完全，而更近似交替使用各種表達加上刪節號。比如在《我、你、他、她》中，幾個鏡頭就讓我們知道兩女淵源極深，早有歷史，但那都是些什麼？「刪節號表示」：觀眾自己編就可以。

08｜燦爛的空白──《日常對話》觀後感

甫獲柏林泰迪熊獎的《日常對話》，也許會太快被標誌成，為同志發聲的議題片──這個分類未必有誤，然而，電影展現的高度與多面性，如果因為主題的鮮明，反而沒有得到其他更廣泛的關注與討論，實會不無遺憾。

超過半數以上的語言時間，都以台語進行的一部作品，姑且不論在語言保存上有功，光是因為使用母親母語的聲口，就使電影的聲音質地，首先散發難得的潤澤──接地氣的要素並不只受惠於語言，片中拜訪親戚等段落，在螢幕中也使人深吸一口氣，儘管飛快分析不太容易，但乍見的驚豔即是，這是一個對台灣空間性特別有天賦的導演。雖然不將人物從環境中割裂出去，本就是紀錄片重要的技巧，寫實的傾向也是一向不輕忽環境音，然而，

即便《日常對話》不是把空間特性放在第一線的作品，影片卻是只要帶到空間，幾乎一律令人感到「這充滿了環境」的亮眼感動：沒錯，就是會和老人家在門邊說話；沒錯，是會注意進屋前屋外擺攤之類的事；還有，掃墓時大家圍在墓前……；那些小小的停留與細節，固然是背景，但這些襯底如此到位，不能不使影片漫溢在地的氤氳。

當然不是只有佈景出色——回到導演黃惠偵更集中的方向：一方面是喚出T媽或T阿嬤的生存樣態；另方面，是探究非典型母女關係的「重逢」可能。在這兩大項中，原始計畫的難度以及影片獲得的成績，都令人有「不入母穴，焉得母子（女）？」的驚險感。如果稍微還原導演的起點：媽到底愛不愛我？對照一開始導演妹妹帶有淚痕的記憶——T媽是個成天只想往外跑的「飄撇人」。導演的賭注不可謂不大。影片進行中，導演甚至一度面對母親對他人說她是「領養來的」，這樣「半是黑色幽默半是慘兮兮」的情境。如果借用葉佳怡的書名《不安全的慾望》，影片中的慾望，真是「有夠不安全」！以身試險，需要的不只是身手，最困難的是心理素質。《日常對話》如

果在影像與性別文本兩者中，都蔚為可觀，留下許多值得參考的方法與成果，所謂的導演工夫，或許要說，就是相當得力於一種「更少形象、更多真實」的勇氣原則──以喜劇效果極佳的「親人（口頭）走避」同志議題的段落而言，那不只是滑稽的寫實，同時也是入骨的剖析──因為導演的不迴避，才能捕捉眾人的迴旋──圍出一塊塊彩虹旗尚難飄揚的空白之處，這些空白，我認為它是影片極其燦爛之處，並不因為那些空白應該「天然白」，而是它以事半功倍的方式，呈現了各個頓挫點的雙面性，比如親人顧左右而言他彷彿熱鬧有勁，但正間接寫下同志在情愛之外的社會生活中，身處的（他人）認識荒蕪與寂然。類似的例子，不一而足。就紀錄片而言，這是創造性豐富、親切、誠懇的作品；就性別與同志文化而言，它抵達過往難以抵達之地，比如五〇年代女同志的話語真實；同時也給出前所未有的「壞女」正傳等大量新起點。飽含幽默與不著痕跡的批判力，這樣的《日常對話》，不負日常，且深諳對話──容我以最老掉牙的「老少咸宜」一詞，做為對該片最深也最衷心的讚歎。

09 ─ 小記憶與大電影 ── 《BPM》的愛滋書寫啟示

導演羅賓・康皮洛（Robin Campillo）的電影《BPM》（Battements Par Minute／每分鐘的心跳），是以法國著名同志組織抗爭歷史為起點的作品。片頭一開始，只聞聲音不見人，我們聽到有人正在進行不痛不癢也非常不到位的愛滋防治主題演講，我的心立即涼了很多截：若片子的基調是這，電影根本完蛋了。沒想到，說時遲、那時快，一群原本埋伏著的年輕人蜂擁而上，為首的女生放聲控訴法國政府在對抗愛滋一事上，反應遲鈍欠作為，一袋（假）血擲出……。

幾分鐘後，電影轉入組織內部的會議，除了對新進成員解釋入會方式外，他們也接著檢討前次行動，為何沒有完全照著事先擬好的行動劇本上演？

最先擲物的少年說，他太緊張了，聽到有人說「輪你」，他一慌張就亂了手

腳——大家接受了他的道歉，負責發聲的女生也釋然了，因為原本不知發生

什麼事的她，當時錯亂地深覺自己好像傻瓜一個。不過，《BPM》並不只

是將《四百擊》（《四百擊有胡來之意》）或《操行零分》年少輕狂的昂揚調性，

與社運／同運一本正經的集會，做了完美且有趣的調合，它的企圖與成績遠

大於此。

歷來理念論辯都是主流甚至藝術電影中較弱的一環，或者擔心觀眾沒有

耐心，或者導演本身對此認識就不深，處理到相關段落時，不是聊備一格，

就是快速通過——然而，在《BPM》中，內部的眾聲喧嘩與唇槍舌劍，卻

是最能看出導演下了多少工夫，呈現在對抗愛滋的前期歷史中，參與者的意

識如何覺醒、對話與形成。眾多演員出色的投入，除了演技卓越，也帶來漂

亮極了的臨場感：難得一見。更令人驚奇的是，這個豐碩的成果，其實得力

於導演將片子鎖定在非常小的時空範圍中，反而得以成功拉出多樣化的討論

空間。這一點，與描繪學校生活與思辨過程的電影《我和我的小鬼們》，不

無異曲同工之妙。

　　好小的記憶！什麼歷史會記下簡易操作傳真機的抗議手法？什麼文獻會寫下出馬「搗亂」時，一度跑錯樓層？——然而正因認真對待所有的「奇小」，《BPM》使人感到，它並非照著眾所周知的刻板印象「改編歷史與歷史事件」。電影必定有參考現實中的真實資料，但它可以選擇如何聚焦，當這個焦點選擇正確時，儘管人時事地物都不以大山大海來到眼前，我們反而加倍地感動於電影如何讓我們「以小見大」——對於在台灣的我們來說，無論是同志平權、台灣歷史或是愛滋記憶，都可以說是浩瀚的領域，致力保存時，難免會有用功的作者，有畢其功於一役的嘗試，這樣的工作不可或缺，然而在同時，讓人一切盡收眼底，未必最能喚起興趣與刺激思考。《BPM》並不以全面解說對抗愛滋的歷史為務，它專注於非常局部、曾有爭議、同時啟發性飽滿的邊緣歷史張力，電影在評論與法國票房上的雙雙告捷，絕非偶然——它的獨特聚焦能力，我們尤其可以借鏡。

　　我自己有幾個最喜歡的段落，一個是納丹為西恩抱屈，因為後者被自己

的老師傳染，納丹說年長的人理應負起更大的責任，更懂知識與保護，西恩卻表示，他覺得承擔是不分年齡的——這樣的早熟固然令人心疼，但也間接呼應電影裡，為何同志運動積極與未成年人分享資訊，而非以保護之名，將少年少女隔離於權益與知識之外。西恩因為政治理念基進且較不圓融，一度因為糾正其他成員的措詞而受到其他人的責難，成員之一甚至脫口說道，如果某某是男人，西恩就不會這樣待某某。然而記憶較佳的觀眾，不會忘記，當一個媽媽成員想出的口號，被眾人嫌棄太沒意思時，其實也是西恩挺身說出，「我們要用（回收）妳的口號」——但要加上啦啦隊的全套動作與歡樂表演。有誰想過同志在街頭上的敢曝與活潑俗豔，會是為了將一個媽媽的平淡口號推陳出新？——沒有人是完美的。《BPM》的愛滋書寫坦然地面對這一點，也平衡地描繪了這一點。——這使得《BPM》的深刻不限於愛滋或同志事務，更兼容了世情與人性視角。最後，我覺得《BPM》做為闔家觀賞的家庭電影也不賴，因為，即使在不多的鏡頭中，我們也看到了對愛滋遺族與親屬，極其溫柔的致意。

10　問國家，民為何物？──
速寫「台灣國際紀錄片影展」三作品

說一部以「廢棄與兒童」為主題的紀錄片輕快，實在有點怪──不過，菲律賓導演卡文的《飄散空中的餘燼》，給我的感覺確實如此。這種輕快，與其說是一種美學上的討喜，不如說，是視覺政治的銳利。畢竟，展示世界各地都市苦兒的畫面，多到有時難分彼此，而在電影院旁觀他人的痛苦，也早已一再被檢討為另一種剝削的共謀。──批判說來容易，在拍攝時，堅守同樣嚴格的標準，可就難得多了。

色彩斑斕的美術、流行歌曲的感傷，《飄散空中的餘燼》以彷彿未來派卡通的荒誕，勾勒「生於幫派死於暴力」，但也彷彿「天天在放假」的兒童

處境：未必是饑餓，因為可能一同去搶劫；未必是寂寞，因為仍有「同是天涯淪落人」的取暖群聚；也未必是沒有「人生目標」，因為發洩本能的慾望與發財夢，也還強大地錨定著心智——那麼，什麼是這樣的生命，可歎可怖之處呢？導演並非毫無答案地展開「上了色的悲慘世界」。影片不將「剝奪問題」限於感官表象，跳脫了「眼見為憑，但眼見亦可為偏見」。影片不將「剝奪限，以「奇奇觀」對抗「奇觀」，紀錄電影因此從「看見什麼」報導式的偏「思及什麼」。若說此作出現在影展中，代表著台灣國際紀錄片影展，「不只是紀錄片」，也是批判紀錄片」的影展，應不為過。

　　另外，名聞遐邇的《怒祭戰友魂》，是台灣不少電影人的啟蒙作，有著不太有趣片名的本經典，事實上也有適合一般觀眾的鮮明與張力。電影學者四方田犬彥在回憶錄《革命青春》中，第三章第一句即是「一九六九年，就在奧崎謙三以柏青哥小鋼珠襲擊天皇事件中拉開序幕。」——《怒祭戰友魂》主角奧崎謙三的一生並不定格於「彈打天皇」——此之前，他是在慘酷新幾內亞戰爭中，因為不服軍紀才活下來的「怪咖」；此之後，他則以蠻牛般的

毅力，追究極有可能因軍隊無良，而被遮掩的戰友死亡真相。

這個死亡真相，並不只是個單純的謎。比如說，在二戰期間，逃兵會受軍紀處份，但為什麼在戰爭地已畢，即將結束滯留外地的期間，戰友還會被處決？這是應該敷衍過去的人權與法治空窗嗎？「說什麼吃野草，那是每個從戰場回來的人都能說的普通事情，應該要把真正恐怖的事說出來才是……。」——奧崎有段話的大意如上。面對無意回顧過去的人所表示的「賺錢重要」，奧崎毫不猶豫地回嘴，賺錢重要，但是真相與人命就不重要嗎？

他與導演原一男的「過人之處」，可說是，暴露了人一旦拒絕明哲保身，其空拳赤身，有可能多麼無助與脆弱——忙目驚心的是，追究真相這艱困的工程，再怎樣也不該是一介平民去承擔吧？《怒祭戰友魂》的「不在其位、卻謀其政」，像是一個「畸形的擁抱」，看似同時擁希望與絕望入懷，然而，在這極其乖張的滑稽姿態當中，戰後日本，究竟歷經著什麼樣的意識空白與精神遁逃，逐一現形……。軍隊仍是社會的一部份，棄死者與真相於不顧，台灣難道就很陌生？——從日本歷史出發的《怒祭戰友魂》，絕對大於區區

的「日本經驗」。

　　相較之下，《三里塚：伊卡洛斯的殞落》中規中矩多了——然而，即便它看似不太挑戰觀影傳統，仍帶來不少啟發。想要了解史詩般龐大的三里塚事件，毫無疑問地，宇澤弘文的《空港粉碎：日本農民的怒吼與成田機場悲劇》，兼具了精闢、淺顯與層次分明三大優點——看完電影後，我再翻了一次書，試著比較影片與書寫的差異。由於這並不是第一部，也不是唯一關注三里塚的紀錄片，片裡的政治分析或宏觀敘述，可說佔比甚小，而這倒是宇澤弘文側重的。如果以議題來看《三里塚：伊卡洛斯的殞落》，它的揭露多而論述少，你可以說它未竟全功，也可以說它能開放詮釋。導演訪問到的當年抗爭者，與其說是精於分析者，更多是為此抗爭付出了全部人生的百姓——如果抗爭者的理想是，「人民改變，國家就會改變」；電影就讓我們看到那個「人民確實改變了，國家卻不變」的殘酷落差。電影深處，無盡蒼涼，雖然此蒼涼，常只藉活潑逗趣的話語，一閃而過。

　　很難不驚奇於經常被扁平化為只知反對的抗爭者，竟是如此多姿多樣：

有天真愛說笑話者（出場必笑場），有害羞又不畏傳統者，也有靈活的行動派——真是令人目不暇給的動人畫像。紀錄片的後半也不留情地，呈現了運動內部的黑暗與撕扯——或許礙於篇幅或取得資訊的困難，多只點到為止。

然而，此舉除了有意識地避免了製造「抗爭即完人，不抗爭即罪人」的危險幻相，也可說，在清明的理性與可貴的熱血之外，《三里塚：伊卡洛斯的殞落》還提供了另一個切點：關於那些在抗爭難度中，更為隱密與不確定的諸多元素。

不同時空中，國家暴力都好擅長隱形。《怒祭戰友魂》中的日本，戰前可以進行事後看來欺哄極大的宣傳，卻又不需為造成的創痛負責；《三里塚：伊卡洛斯的殞落》中，抗爭者佔領一個塔台，媒體就命名為「過激」，至於國家不民主的土地徵收、對農民的藐視，因而造成的死傷與地景猝變，要到何時，媒體才會想到比「過激」二字，更能形容其險惡的字眼呢？《飄散空中的餘燼》有如寓言，暗指國家也能以消極不作為，視某些成員為渣滓而忽之略之。國家有時還真不知，民為何物。若說沒有記憶傳承的人民，眼

晴並不容易時時雪亮，那麼至少，讓有心的紀錄片，令你我的眼簾，別太輕易地，就垂下。

後記與誌謝

很久以前，我跟朋友聊電影，朋友常會說，「686 也喜歡這部」或「686正在推」，那時我剛回台灣，很多人都不認識，但就覺得彷彿有個「想像朋友」在不遠處，很想很想知道他是誰。最近，我又看到 686 為高雄影展寫下的厚實影評，提到《狸御殿》——真難表達我的崇敬之情。偶像就是偶像，狸子也難不倒他。

輯二的影評中，〈真的沒有發生什麼事情嗎？〉——淺介香姐·艾克曼的早期經典電影〉原刊於《放映週報》575 期，主編洪健倫當時患了重感冒，卻仍念茲在茲如何令影評與不同讀者親近。〈電影值得毀滅　毀滅值得電影〉是應女性影展特刊之邀，紀念香姐·艾克曼所寫。承蒙自由副刊用心，也在

副刊中刊出——輯中其餘各篇也都刊於自由副刊，對我來說，是愉快的經驗，然而，還是必須特別致謝的原因在於，只有我才知道，副刊做了多少不留痕跡的工作，而令我可以只專注在書寫一事上。「認真不為人知」的大家，從來就是對我最靜默，但也最溫暖的鼓勵。我想謝謝所有愛電影的人與「痛苦說出愛之困難」的人，從勇敢的電影創作人到每個溫柔指出洗手間方向的工作人員、所有不吝與我分享心得的陌生觀眾……。

之維打造環境的天賦，每每令我感動萬分（電影與環境常常是不可分的）；君琦令我在我所關心的性別以及台語片二事上，能感覺皆不孤獨；謝謝小風與栢青，總是以出色的文字與對諸事自由自在的關懷，令我感到甜蜜。

也要大力謝謝（莊）謹銘不厭其煩地為書找出最適合的顏色與風格。

至於《看電影的慾望》的編輯瓊如，你們絕無法想像，她的設想周到以及給我看的便利貼，有多少次讓我眉毛挑起來半天不能放下，在心中道：「厲害。」有次我看到她留下的工作痕跡，感人的程度，幾乎要逼哭我。最

後，謝謝孫梓評，因為我總可以對他說：「某事如果說出來會使我顯得太幼稚（或善遞饅頭），請幫我保密。」

看電影的慾望

作者	張亦絢

執行長	陳蕙慧
主編	陳瓊如
內頁設計	陳宛昀
封面設計	莊謹銘
排版	宸遠彩藝

社長	郭重興
發行人兼出版總監	曾大福
出版	木馬文化事業股份有限公司
發行	遠足文化事業股份有限公司
地址	231 新北市新店區民權路 108-2 號 9 樓
電話	(02)2218-1417
傳真	(02)8667-1891
Email	service@bookrep.com.tw
木馬部落格	http://blog.roodo.com/ecus2005
木馬臉書粉絲團	http://www.facebook.com/ecusbook
郵撥帳號	19588272 木馬文化事業股份有限公司
客服專線	0800-221-029
法律顧問	華洋國際專利商標事務所 蘇文生律師
印刷	呈靖印刷股份有限公司
初版一刷	2018 年 8 月 8 日

定價	330 元

國家圖書館出版品預行編目

看電影的慾望 / 張亦絢著 .-- 初版 .-- 新北市：木馬文化
 出版：遠足文化發行, 2018.08
 面； 公分
 ISBN 978-986-359-573-1(平裝)

987.013 107010956